著者：王重来

参编：郑　文

　　　钱保纲

　　　陆　亨

　　　潘大卿

　　　王　瑛

　　　朱唯践

高等艺术院校美术基础系列

# 中国画写意基础（新版）

上海人民美术出版社

**图书在版编目（CIP）数据**

中国画写意基础 ：新版 / 王重来著. —— 上海 ：上
海人民美术出版社，2023.4
ISBN 978-7-5586-2634-0

Ⅰ．①中… Ⅱ．①王… Ⅲ．①写意画－国画技法
Ⅳ.①J212
中国国家版本馆CIP数据核字（2023）第033981号

高等艺术院校美术基础系列

# 中国画写意基础（新版）

著　　者： 王重来
策　　划： 潘志明
责任编辑： 潘志明
装帧设计： 大　卿
技术编辑： 齐秀宁
出版发行： **上海人民美術出版社**
　　　　　（上海市闵行区号景路159弄A座7F　邮编：201101）
印　　刷： 上海印刷（集团）有限公司
制　　版： 上海锦晟包装印务有限公司
开　　本： 889×1194　1/16　11.25印张
版　　次： 2023年4月第1版
印　　次： 2023年4月第1次
书　　号： ISBN 978-7-5586-2634-0
定　　价： 98.00元

# 目录

# 第一章 概 述

千百年以来，中国绘画理论著述中对"意"的阐释，随着历史的发展而悄然变化，连其基本法则——"六法"也同样具有多义性。诸如"工"和"写"之类的概念，是对中国传统文化现象的经验概括。这种表述方式强调了中国绘画理论的"直觉"与"诗性"，使其文化特色鲜明，但同时造成了初学者入门的障碍。简而言之，技法层面上显示出"空间的无间断性"，证明了这种视觉语言的独特结构。正如古人所谓"外师造化，中得心源"，体现了通过整体把握，达到"物我两忘"超然境界的东方智慧。

中国绘画作为独立完整的艺术语言，并有可信作品以资参考的时代，目前大约可以上溯至魏晋南北朝。从魏晋玄学和书法艺术的参证中，可知这一时代根植于道、释思想基础上的风、神、气、韵等理论为中国文化思想史的一大变革。当时参与绘画艺术的，除了职业画工外，政治与文化上的统治阶层也开始较多地直接进行创作与评论。因此，绘画得以紧密地与其时代的经典文化相结合，不再像前代那样，因其民间性而更多地带有装饰作用，或显得较为粗俗。此时期的绘画，作为表达对世界认知方式的视觉语言，显出其完整性、深刻度和精致感。

东晋士族画家顾恺之的《洛神赋图卷》主要使用勾线后晕染的技法，我们会直观地称它们为工笔类画法。然而它也是写意绘画的源头，这可从两方面得以证明。第一是对"神思"的重视。从前人对顾恺之的评论"初见甚易，且亏形似，细视之六法兼备"、"张得其肉，陆得其骨，顾得其神，神妙无方，以顾为最"等言语中，透露出中国绘画发展过程中对"神思"的情有独钟，而这种不顾"亏形似"的"神似"说，正是后代绘画理论中"得意而忘象"的先声。用今天的话来说，它希望表达对物象的整体感受，这种感受既不限于固定的时空点，也不是抽象地脱离现实。因此，从幽渺精微的玄思到率真畅达的生命观，都是理解魏晋乃至后来中国艺术的必由之路。

第二，图中主要使用线来造型和组织画面，则是对写意绘画技法结构层面上的启示。这里不得不提到"书画同源"的古老命题，作为中国重要的平面视觉艺术门类，这两者都是从客观物象中提取出线作为主要元素。而线在三维空间指向上的不确定性，给画家融入更多的主观因素，乃至为情绪表现提供了便利。画中那些回旋飘举的线条，既表达了局部空间的再现性，又结构出延绵伸展的空间，通过匠心独运的虚实节奏，了无痕迹地将未必在同一视点中的景物呈现出来。而此图的整幅章法也贯彻了"线性"的思路。画家在时空转换上也显得非常自由而不着痕迹，后世山水画中常见的移步换景法早在此图即已现雏形。

魏晋南北朝作为中国绘画的滥觞期，奠定了"意在笔先"的艺术命题。人物绘画中的"传神"论和山水绘画中的"畅神"论皆出于对生命体验的关怀，其中之"意"既有超迈洒脱，也有些许感伤无奈。后世对其静谧、诗意的艺术体悟方式推崇备至。而线条的使用及画面空间结构上的线性特征则上承先民"书画同体而未分"之遗绪，下启文人写意画的主要表现手法。

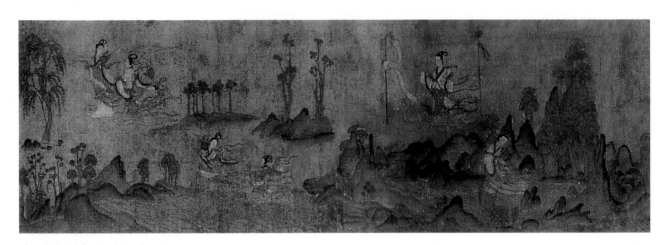

《洛神赋图卷》（局部）晋 顾恺之

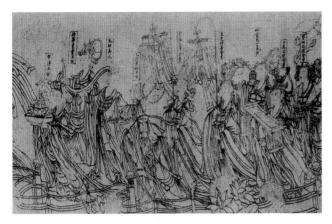

《朝元仙仗图》（局部）宋 武宗元

唐代绘画参与者的阶层与前代相近，但由于其思想文化之旨要大异于魏晋，所以无论职业画工还是士大夫贵族，其画面气氛、结构都显示出磅礴、厚重的观感。较之魏晋的"秀骨清像"，唐代政治宣教作品中的神武形象、宗教壁画中的恢宏气势，以及强烈的人物动态、华丽的衣饰都使其"意"具有较强的现世性质。因此，它也成为中国绘画范畴中再现因素较多的时代。而政治上的强盛与思想上儒、道、释互为贯通等文化环境亦支持了唐画的"意气"风发。《朝元仙仗图》虽是北宋初年武宗元的作品，但作为唐代画圣吴道子的传派，此图较全面地显示出唐代宗教壁画粉本的风貌。而中原地区大量的宗教壁画因年代久远与建筑自身易朽等原因已几乎佚失殆尽。因此，我们今天只能从"小吴生"武宗元画中窥见吴道子的某些特点。唐代绘画在"意"的涵义中强调了雄健、繁复的结构，在局部技法上以起伏明显的运笔凸显出骨力。而这种骨力和结构仍然是造化与心源交融的产物。唐人强调对造化的形似亦有过于前人。

宋代，宫廷院体绘画与文人画在技法上的分野开始形成，两者都对后世产生了巨大影响，然而融合两者的长处也成为后代画家必须处理的难题。

我们先分而论之。以文治标榜的北宋朝廷对绘画的重视程度前所未有。画院规模之大，门类之丰富，评审之详细，画家地位之高尚，皆是首屈一指。宋代宫廷院体绘画作为绘画史上经典的风格类型标示着"诗意"与"理法"的完美融合，它那"百代标程"的正统地位与同时兴起的理学——这一合道、释玄思

与儒家经世的思想体系互为印证。在绘画题材上，人物、宗教绘画的减少，山水、花鸟绘画的兴盛体现了宋人内敛、静观、养性的人生态度。此时最具代表性的成就便是全景式山水与花鸟作品的形成。

宋神宗时期，最具代表性的北宋山水画家郭熙及其子郭思在他们的绘画实践基础上完善了全景式构图法，并将之记录在父子合著的《林泉高致》一书中。他们总结的三远——高远、深远、平远法，成为后世山水构图的不二法门，而为了达到这种画面空间结构而形成的标志性笔法——"卷云皴"，综合了线与面的表现手法，既在局部制造出较强的景深与实体感，又使山体的折搭转换虚实变幻丰富，了无障碍，这一点在郭熙的《早春图》中体现得淋漓尽致。塑造如此复杂的空间结构的目的，正如郭熙在《林泉高致》中所比喻的那样，是由景物的主宾、君臣、血脉等关系所形成的秩序感。这些比附使人联想起理学对世界

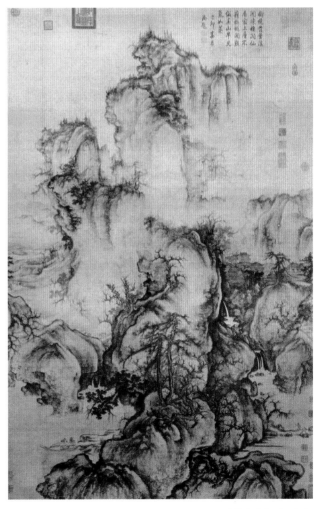

《早春图》宋 郭熙

7

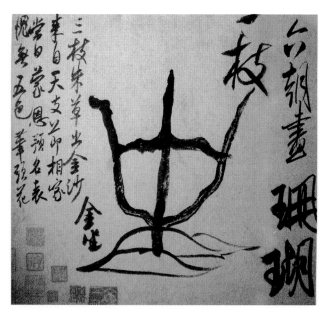

《珊瑚笔架图》 宋 米芾

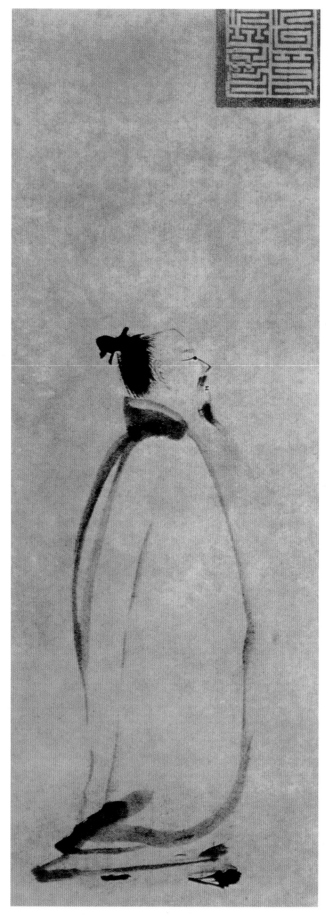

与社会秩序规范的建立，因此画面产生了一种"庙堂之意"。然而这座宏伟的庙堂，却是依托于山林、坡石这些野逸的自然景物筑造而成，它继承了魏晋以来"烟霞供养、寄情畅神"的道家传统。宋代著名学者沈括对绘画的认识也可帮助我们了解当时的"意"。他认为像"仰画飞檐"那种位于固定视点来观察对象的表现方式不能称作绘画，因为绘画的目标是试图在一个有限的平面中呈现出世界的丰富性与秩序感，有如"观盆景"那般。可以说，山水题材在北宋更多的是承载起了宏观的，乃至形而上的超越性理念，故而适合于哲人对于世界本体的思考。而花鸟题材则相对微观地通过一枝一叶，体验着周而复始的节候给现实世界带来的枯荣悲欣。这种细腻的情感，以及对"死生亦大矣"的"不能不以之兴怀"，一直是中国文艺中的重要主题。

　　作为文人画的开创者，米芾和苏轼在书法史上同样具有重要地位。《珊瑚笔架图》和《枯木怪石图》，这两件作品中寥寥可数的几笔线条究竟表达了怎样的新"意"呢？对于这种风格的绘画，我们一般都会指认为"写意"。然而，与后世大多数物象丰富的写意画相比，这两幅初创作品似乎显得简单，无论是在笔触的多变、墨色层次的丰富，还是细节的刻画上看似未完成。尤其是米芾的《珊瑚笔架图》，只是一些线条随意涂抹的笔墨游戏。结合他们迥异时

《太白行吟图》 宋 梁楷

俗的绘画评论，我们发现一种新的绘画之"意"正在初创之中。一方面，无论是苏轼画中展现郁郁勃勃胸中之气的枯木虬曲、怪石峥嵘、笔迹沉厚等形态，还是米芾《画史》中率意贬斥帝王功业，彰显"自适""真意"之说，都显示了北宋文人相对独立的社会阶层及其在文化艺术上体现自身感受的愿望。另一方面，拒斥谨细的形似刻画，破斥前代楷模以求独创的雄心，对于最初一代"以画为乐"的文人画家来说，很难不流于技法上的贫乏。固然后世论者都承认这些先驱们的"心眼高妙"，但后代文人画宗师董其昌不得不提醒："二米意过于形……不学米画，恐流入率易。"尽管在绘画语言的完整性上有所欠缺，然而画面中再次突出强调了线与线性空间在表"意"中的特点与长处，确实"一洗宋人窠臼"——大大缩减绘画局部空间景深感的塑造与物象细节的描摹，更多概括地表达画者的抽象情思。由于宋代文人阶层的扩展，及其日渐与宫廷贵族的疏离，绘画理论品评和实践诸方面产生分野。这种分歧在宋代即表现在两种不同的画"意"之中，与宫廷院体艺术致力于建构宏伟、恒久、包罗万象的空间组织相对。初生的文人绘画突出了较为个体化与抽象的形式结构。然而，两者在更高层次的原则上又并行不悖，如用线及线性空间结构表达对生生不息的世界之理和圆融境界的追求。

南宋绘画继续着宫廷画院为主，文人画家间有逸兴创作的格局。然而绮丽的折枝花卉、娴静的柳荫牧放、寒寂的雪村渔樵及它们所使用的边角构图，细腻地把握住转瞬的情绪与感受的同时，也失去了前代宏观的气魄、超迈的思想。正如元初赵孟頫在家国之痛后所反思的那样：这些沉溺于繁华物质中的文明，以残山剩水的面貌宣告了对于世界本质及其完整性的漠视。在梁楷的《太白行吟图》中，画家将画面元素简化到极致，仅仅依靠寥寥数笔塑造出对象的体积感。这种舍弃传统含蓄与节制的简笔"禅画"，显示出画家对捕捉刹那间观感的兴趣。正如董其昌在赞叹南宋四家"简率""形不足而意有余"的概括能力同时，将他们置于大小李将军之后，作为"非吾曹宜学"的北宗代表画家，其中便揭示出此类绘画之"意"，即偏于装饰性或描摹外物带来的感官愉悦。

"宋法刻画而元变化"的主要成就即是"写意"

《南枝春早图》元 王冕

9

《蕉石图》明 徐渭

出变幻莫测的层次空间。向上伸展的山体脉络借矾头的留白与丛树的幽暗，引导视觉在左右敧侧中越过层峦，每层山脚的虚化处理与立轴两边插入的山坡制造了深远的效果，反复使视点沿主脉的峰峦下降至沟壑中，往前推进则又上升至下一山峰。在此向上向前的过程中，画家借雾气与某些局部的虚化取得了烟云流润、气势雄浑的观感。综观元代文人画的成就，我们发现他们创立了一种更为特殊的绘画风格。回想元初赵孟頫的"古意"说及其著名的"书画同源"诗，其关键正在于要识得"古意"，须以书法化的方式，即追溯至文字始创的阶段。其时书画同体而未分，先民在某些共同的心理体验上以线为主结构起规范的空间组织形式，而这种形式经长期积淀，从形而上的思索到多样的情绪感受，凝练地体现于每一个细节和整体结构中。对于同时代的书法艺术，赵孟頫也针对南宋以来过于率意的"恶札"，提倡格法严谨的复古主义。这与他在绘画上要求回到唐宋恢宏而理性的结构如出一辙。然而，元代文人的书法修养更强烈地提示他们在平面艺术中，比起"用笔纤细，敷色浓艳"的"今人之作"来，看似"简率"，但却包含了更多文化积淀的那些细腻、复杂的线条组合，会使"识者知其近古"。因此，其"古意"在技法层面上自然削弱了形似的景深渲染，而转向单纯的点线结构。另一方面，与此时代行、草书的流行一样，在追求前代严谨规范的法度的同时，强调主观情性流露的表现手法在知识阶层的扩大与独立过程中日益盛行，这两方面形成了元代写意绘画的风貌，并在后代各自发挥着巨大的影响。

在明代初期中央集权强盛，与中后期江南士大夫阶层及其文化复兴的交替过程中，绘画同样经历了从摹仿宋代院体风格到文人画重又兴盛的变迁。明代前期代表者有林良、吕纪较为概括的院体花鸟和戴进、吴伟的浙派山水、人物。他们常试图结合北宋全景式构图与南宋淋漓爽劲的局部技法。然而大斧劈皴强化景深感的块面笔法，在结构三远法的重叠空间中，转换过渡显得较牵强。随着以苏州为中心的江南经济与文化的复苏，日益兴盛的吴门画派上承元代文人画家余绪，并受到明初以来装饰性倾向与市民趣味的影响。对于沈周、文徵明这些文人绘画继承者而言，画

理论的明确提出及其技法的成熟。由于蒙元对宋代精致细腻文化的摧毁，以及民族等级政策，使职业性的院体绘画式微，而文人绘画则遇到了兴盛的契机。通过元初的赵孟頫、钱选，及其子孙、学生两辈画家的努力，终于"变实为虚、笔苍墨润"，结合了北宋院体绘画和文人绘画的长处，达到了文人画的第一个高峰。

在赵孟頫对前代各种主要风格进行品类、尝试后，真正结合唐宋复杂空间结构、回旋体势与书法性笔墨的风格便应运而生了。号为吴兴弟子的黄公望在其73岁所作的《天池石壁图》中，构图繁复而皴笔简拙，局部结合"浅绛"设色与稚拙线条的技法，烘染

面中的繁杂与严谨固然得自宋元全景式构图的启示。然而，选择日常生活的园林或江南田园小景为主要题材，则在形式技法之外，更明确地显示其闲适之意。在花鸟画中以折枝小写意为主，也是这种心理的表征。他们将较平面化的古雅之气融入元代文人写意绘画风格中，正宜于表达其士绅生活的闲适之"意"。与吴门画派那些难以上升至统治中心的士绅、工商阶层画家相比，身世更为跌宕、失意的越地画家徐渭、陈洪绶等表达出更多的郁勃之气，开创了大写意画风的青藤（徐渭）白阳（陈淳），大多选择物象较简单的花卉题材作寄兴之用。对比一下同样简括但注重客观物象感受的南宋禅画风格，我们便会发现，文人大写意绘画更强调以较抽象的点、线、面组合来直抒胸臆，一吐胸中块垒。在徐渭的《牡丹蕉石图》中，以浓墨点与破墨的叶子为主组成的节奏，并未从固定视点出发而向另一方虚化，反而如上方的书法一样四处散开，包括书法本身都成为在这个有限平面中参差交错、张狂肆意，却又浑然互衬的统一体。

晚明时期，文人画的梳理者董其昌吸取心学、禅学精要，陶铸出易于明心见性，亦更脱略于客观物象的集大成风格。此种托古开新的文人画风格在其后继者——清初正统与野逸派画家的发展中达到了第二个高峰。《青弁山图》是董其昌在众所周知的元代王蒙名作基础上，弱化了画面纵深感，强调了从局部到整体的空间关系的不确定性。其价值正在于重新组合了每个与前代绘画似曾相识的元素，给予了新颖的秩序感。在"取势"的主题下，它丰富而感性地构筑起自由转换的空间细节。他精心挑选、传授衣钵的王氏祖孙，则在复归平正的道路上完成了文人全景式山水的再次建构。王原祁提出的脉络、起伏、开合说，正是北宋全景山水大师郭熙的"三远法"——高远、深远、平远，经过抽象重构后的注释。这种对于画面结构位置的重视，使其作品在历来的线性空间上更多了一份抽象的意味。正如他所言"作画但须顾气势轮廓，不必求好景，亦不必拘旧稿"。如此明确地弱化景物及其情绪观感的理论是前无古人的。但其丰富、圆润而文化积淀深厚的笔墨和结构，却更暗含了赵孟頫"书画同源"的"古意"。

另一些身为遗民的野逸画家，则从情感抒发上汲

《青弁山图》明 董其昌

《小鸡》明 朱耷

性、贯气之意，演化为接近于行草书的笔墨。虽然由于时代的变迁，文人画家的社会阶层和地位的起伏带来了心境的差异，然而，每一次重新审视"意"的本质，都归旨于这种圆融地观察世界的方式中。而这三者在图像表达上的交集点，在于韵律变化丰富的线与线性空间的组合。而所谓的"写"——书法化的一气贯通，更强化了绘画实践过程中的圆融性。虽然近代以来，明确而广泛地使用"写意"这个词，是建立在对上述"意"第三层次的理解上，但是若缺乏前两个

取了自由空间图式带来的表现优势。如八大山人，在其晚年一变霸悍瘦硬的用笔为简约醇厚，无论山水、花鸟都成了他寄寓家国之思与人生体悟的媒介。神态特立的造型与高度概括的笔墨完美地表达了画家独特的身世和情感。而感性能力突出的画僧石涛，在其大量的云游册页中，运用各种笔墨技法记录了变幻不定的心绪。在其后学"扬州八怪"画家群体中，使用此类夸张劲爽、愈显率意的笔墨及造型抒发情性成为绘画的重要目的，如最为著名的郑板桥，常以大写意兰竹题材表现其仕途的失意与愤懑，以及个人清高的理想。其后，在晚清国势日颓与碑学书风影响下，以海派为代表的画家则在写意绘画中着意强调笔墨厚重、情绪表现力丰富的"金石之气"，欲以张扬个体情性与磅礴之气概抗争既颓之时势，其中以书法、篆刻入画的吴昌硕、齐白石、黄宾虹等尤为别开生面，加之结合西画写实风格的任伯年等各擅胜场的画家流派，遂形成20世纪大写意风格流行全国之势。

　　综合上述对绘画史的简要梳理，我们大概可以总结出"意"的三层主要含义：一、"悟对神通"中获得造化与心源的契合，使之不陷于主、客观偏倚的中道；二、理法与诗意的融合构筑起时空转换纷繁的心境，运用于各种题材上的全景图式为其表征；三、率

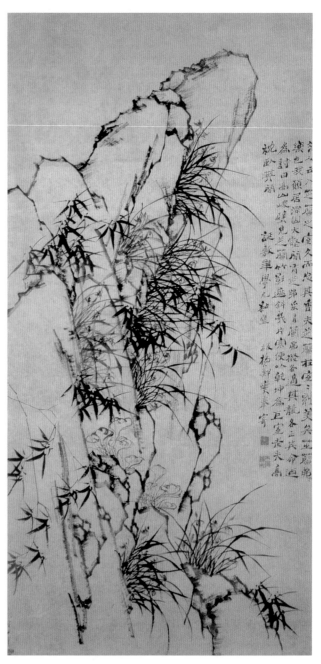

《兰竹石图》清 郑燮

层次的支撑，它往往会流于偏狭的自我感受，而使画面充满了乖张、暴戾之气。因此，在艺术学习过程中，加深对其文化核心——如终极价值、精神诉求、思维方式等方面的探索，是真正理解并掌握这种技法的必要条件。这样我们就容易理解赵孟頫、董其昌等开创性大师回溯、梳理传统的重要性，即所谓"质沿古意，文变今情"。

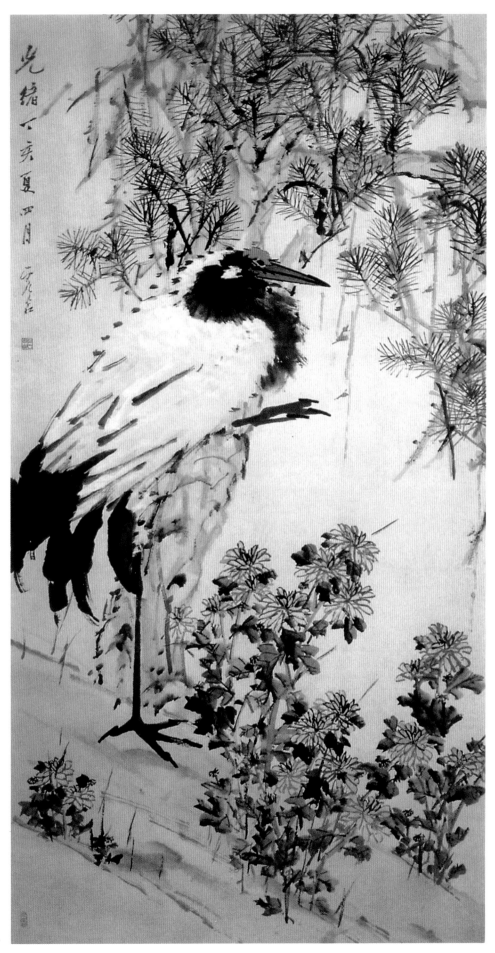

《松鹤延年图》清 虚谷

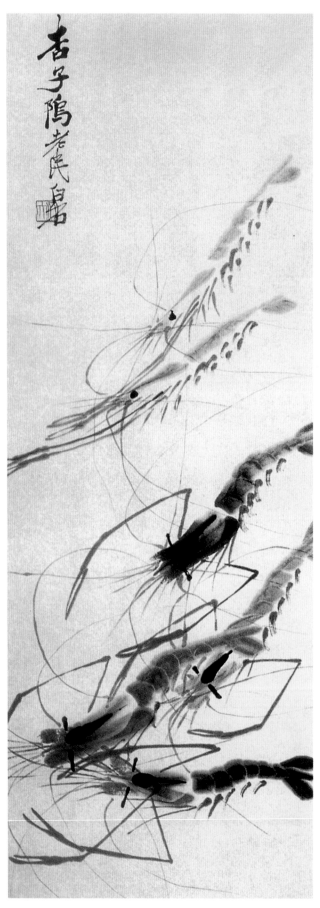

《群虾图》 近代 齐白石

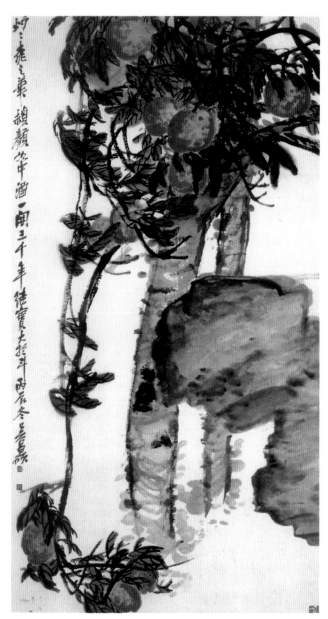

《桃石图》 近代 吴昌硕

# 第二章 笔法基础

中国的毛笔不同于西方的油画笔，主要在于毛笔是圆形的，不是扁平的，并且毛笔有笔尖、笔肚、笔根之分，这就使它具有了四面出锋、变化万端的能力。清代石涛曾说："一画者，众有之本，万象之根。"石涛提出"一画"最基本的意思是指一根线条，在画家笔下，万事万物皆起于这一线条。因此，我们可以说，用笔在宣纸上运行产生点、线、面，就构成了中国画语言的基本单位。由于用笔与手的运动有关，因此可以说，点、线、面产生于运动，它们的变化与用笔的轻重、笔锋的方向及毛笔的运行速度相关。

## 中锋与力度

线条作为写意画作品中最为基本的表现技法，它在具体作品中的呈现方式是千变万化的。它除了具有状物功能外，还能表现出不同的抽象空间关系，并且也能传达出画家的主观情感。

所谓中锋，是指笔锋藏在点画中运行。"屋漏痕""锥画沙"等提法都形象地形容了中锋用笔在纸上留下的线状。在实际运用中，中锋的线状还有许多种表现形态和变化。但总体而言，中锋画出的线条具有圆浑的质感。我们把中锋用笔所能表现出的线条归纳为以下四种。

### 1.细而节奏匀畅的线条

这种细而节奏匀畅的中锋线条在写意画中虽然运用得并不多，但作为中锋线条中最基本的一种，它的作用依然不能被忽视。

在人物画中，人物面部五官的描绘较多采用这种线条。这种细线节奏匀畅，如春蚕吐丝。由于顿挫较小，线条的起伏感不强，因此，尽管它所表现出的空间关系比较小，但它却适合于微妙地传递出人的表情变化。

这种用笔提按不明显，运笔速度均匀且较快。表现这些线条时要注意强调线条的流畅感和线条的组织关系。此外，山水画中的水纹、云的勾线有时也会采用这种线条。

细而节奏匀畅的线条

### 2.节奏变化较大的线条

与上面线条相比，这种线条的节奏变化比较大，线条有明显的粗细变化，且变化是自然、流畅的。

在人物服饰上经常会使用到这种线条，如唐代吴道子使用的兰叶描，它能更好地表现出服饰柔软、飘逸的质感，并显示出服饰的空间关系。表现这种线条时应注意到线条的停匀感。在用笔运行时，手腕会有较明显的提按动作。这种线条以流畅感为其特征。

这种节奏变化较大的线条除了在人物画中使用外，在花鸟画中也会经常使用，但线条中的节奏感会有所不同，可看成是这种线条的变异。下图中梅花的主干和小枝均采用这种中锋线条，枝干的线条节奏起伏感较之人物画略小，但同样表现出了前后空间关系。线条在运行过程中，可用力重些，要求沉稳。

节奏变化大的线条——人物

节奏变化大的线条——花卉

### 3.略带粗糙感的线条

这种略带粗糙感的中锋线条，在写意画中使用较为频繁。这种线条的产生主要是由于用笔运行过程中，笔锋与纸产生较大摩擦力而形成的。这种线条的运笔速度相对较慢，它是利用手腕的抖动和运笔时手的提按而产生的，用笔时不能浮滑，要力藏于点画之中，墨色可稍干。这样产生的线条才会有粗糙的质感，给人以沉稳的感觉。这种线条除了在山水画中使用较多外，在花鸟画、人物画中也会不时地使用到。

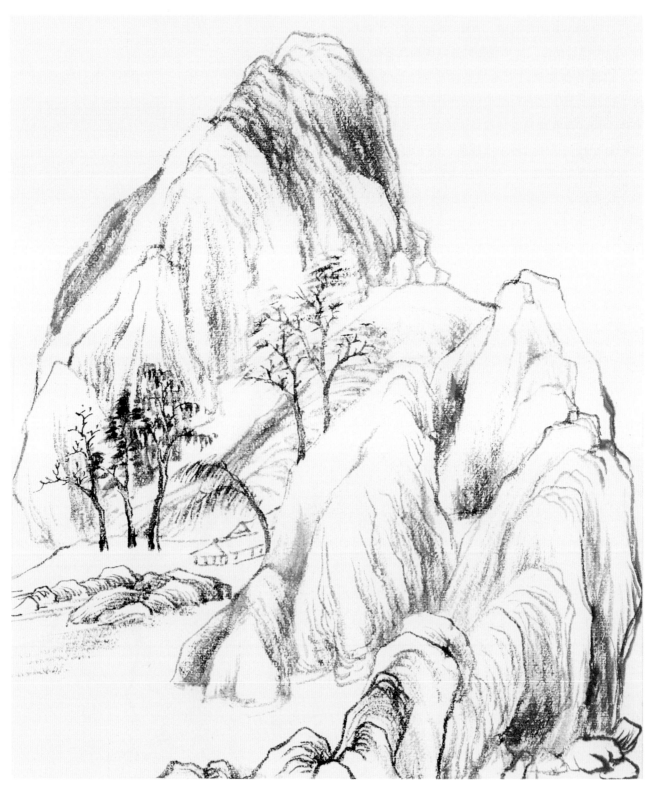

略带粗糙感的线条

### 4.粗而润的线条

山水画中的披麻皴是这种粗而润的线条的典型代表。这种线条的特点是力藏于笔中，线条匀畅、滋润。

表现这种线条，笔中要含有丰富的水分，运笔时略有轻重提按的动作，运笔速度应缓慢些。这样产生的线条才具有舒展悠扬、华滋润泽的特性。

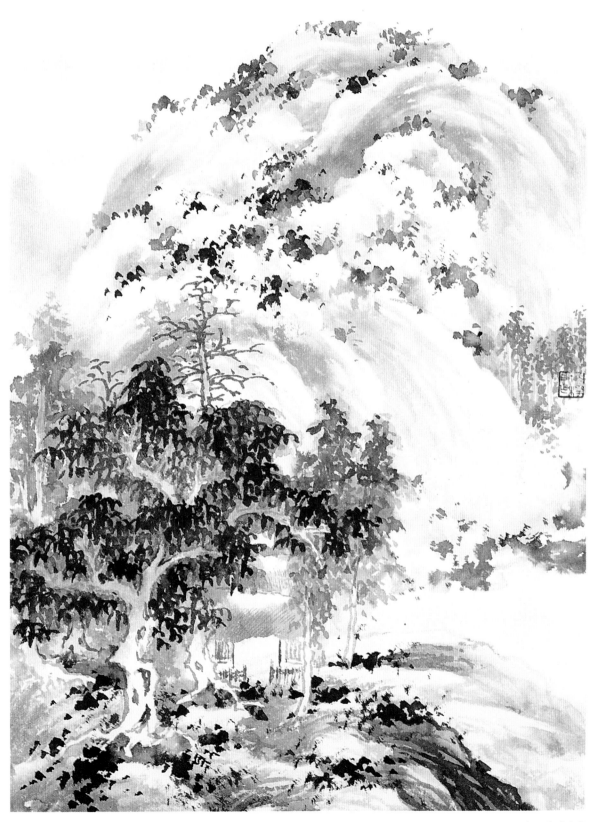

*粗而润的线条*

## 侧锋与速度

所谓侧锋，是指在下笔时笔锋偏侧，落墨处即显出有墨色变化的态势。侧锋与中锋最大的区别在于，中锋表现出的是线条，而侧锋表现出的形态比较丰富，除了线条外，更多表现出的是线面结合或面的状态。这是因为中锋运笔时较多使用的是笔尖部分，而侧锋使用的是笔尖、笔肚甚至笔根的部分，因而会呈现出许多不同的形态。这些由侧锋用笔所表现出的不同形态，在画面中也会表现出不同的空间关系，只是与中锋线条所表现出的空间关系相比，它的空间感会显得比较大，但指向性单一。

此部分，我们从侧锋的运笔速度、笔锋倾斜角度出发，归纳出了侧锋用笔中的四种主要形态。

### 1.速度快而倾斜度大的侧锋用笔

侧锋用笔中有一种速度相对较快的用笔，这种用笔起笔爽利，无藏锋之势，一笔下去，出锋收笔，干脆无拖沓之弊。一笔之中，由于笔蘸墨色的不同，下笔后，笔尖、笔肚同时落下，故而会呈现出较大的块面状线条，并显示出较丰富的墨色变化。这种用笔给人爽利、简洁、干脆的感觉。

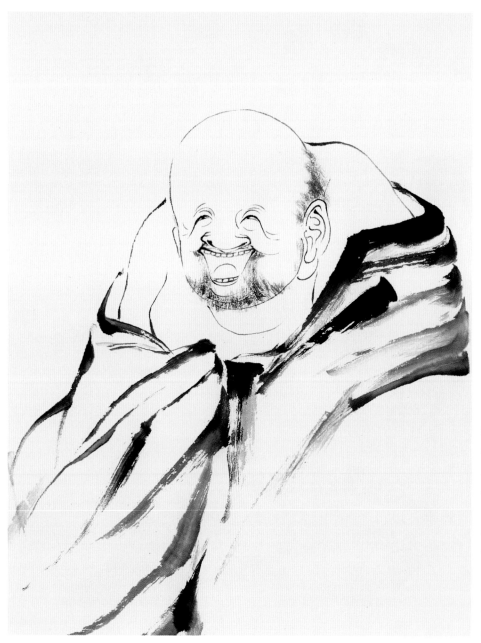

速度快而倾斜度大的侧锋用笔。图中和尚的衣服就使用了这种用笔。这幅作品正是通过人物头部较细的中锋用笔，与衣服使用速度较快的侧锋用笔所产生的带面状线条的对比，而产生一种强烈的视觉对比，使观者的视线能集中到人物脸部的表情上。

### 2. 速度慢而倾斜度大的侧锋用笔

这种侧锋用笔表现出的是较宽的面状，与上述用笔表现出的形态比较接近。所不同的是，由于这种用笔速度较慢，用笔表现出的块面状显示出一种厚重感。由于这种用笔的偏侧程度很大，运笔时不仅用到了笔尖、笔肚，甚至还可能用到笔根，因而呈现出较大的块面状。笔在蘸墨或色时，宜饱满和充分。落笔时要沉着，要使笔毫在纸上充分铺开，运笔速度较慢，这样表现出的侧锋用笔才能达到厚重、沉稳的感觉。由于笔中蘸取的墨色不同，纸上会呈现出丰富的墨色变化。

这种用笔经常使用在花鸟画中，用以表现较大面积的叶子或花，诸如荷花、牵牛花、芭蕉等等，齐白石、吴昌硕等画家就经常使用。

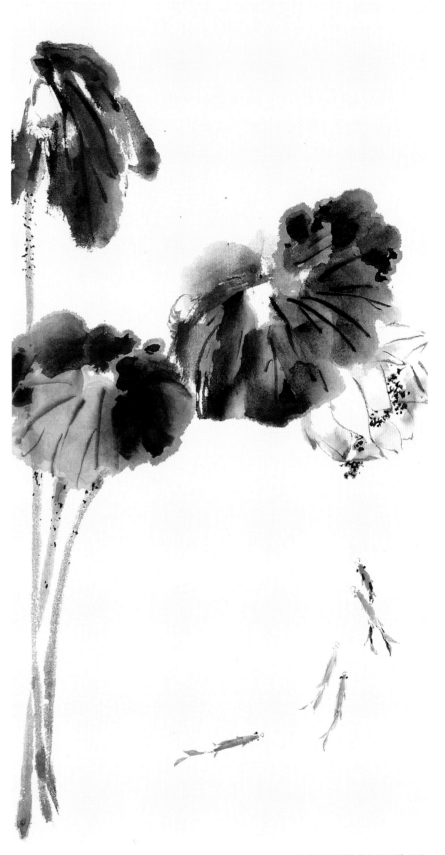

速度慢而倾斜度大的侧锋用笔

### 3.速度慢而倾斜度小的侧锋用笔

这种侧锋用笔一般只使用在山水画中，是作为山石的皴法表现出来的。

使用这种用笔会产生略宽的、方折形的点状或线状，这是由于这种用笔的偏侧程度略小，运笔速度较慢，从而使运笔过程中产生的阻力感增强。因此，这种用笔表现出的感觉比较厚重，主要用于表现山石坚硬的质感，但它表现出的空间感不强。

范宽的《溪山行旅图》中的小斧劈类皴法就是这种用笔的典型代表。这种用笔产生的形态感觉厚重，所以运笔过程中不宜追求轻快爽利的效果。下图中山石的皴法运用的就是这种侧锋用笔。这种用笔能表现出山石的坚硬和厚重感。

速度慢而倾斜度小的侧锋用笔

#### 4.速度快而倾斜度小的侧锋用笔

这种用笔产生的形状与上面用笔比较接近，很容易混淆。所不同的是这两者的运笔速度不同，上面的运笔速度较慢，感觉相对厚重。而这种用笔由于运行速度较快，用笔轻快，故给人以轻松、流畅的感觉。这种用笔的偏侧程度略小，运笔中很少提按，以侧按剔挑为主，呈现出略长的线状和头重尾轻的点状。同时它的运笔方向也会经常改变，当然用笔方向的变化是与所要表现的山石的形状相关的。它所表现出的空间感与上述的侧锋用笔比较接近。我们在李唐、夏圭、唐寅等的山水作品中可以经常见到这种用笔。

速度快而倾斜度小的侧锋用笔

## 中侧锋与笔势

　　所谓中侧锋，是指在运笔过程中，中锋和侧锋彼此交替出现。表现出的是，有时呈现出线，有时又呈现出面和点的这种状态。这种用笔，在运行过程中较之前两种用笔更为自由，呈现出的变化也更多，并且能表现出不同的空间关系，因此也是写意画中使用最为频繁和重要的一种用笔。

　　竹的画法就是中侧锋用笔中最为典型的代表。竹叶的形状给我们的感觉是带面的线条。这种用笔有回锋之势，笔落纸后，笔随势撇出。有时是中锋出笔，有时则会是侧锋出笔。运笔中具有写的意思，这样的用笔能使竹的表现自然而随意。竹竿的用笔也是如此，率性书写，随势而出。画竹竿要一气呵成，用笔时往往会中侧锋兼有，这种由中锋转换成侧锋，或由侧锋转换成中锋的用笔是随势而成的，不能刻意求之，刻意了，反倒没有了自然之趣。

　　除了表现竹的这种中侧锋用笔外，下面我们还要探讨另外几种比较典型的中侧锋用笔。

<div align="right">中侧锋用笔</div>

### 1.取势圆的用笔

在北宋郭熙的山水画中有一种勾勒山石的用笔，这种用笔具有卷曲之势，取势较圆，用以表现带圆势的山形。这种用笔能表现出不同的空间关系，形成的线条变化较大。在用笔运行过程中，或中锋，或侧锋，运笔速度一般较慢，起伏明显，线条有弯曲、回转的形状。用笔蘸墨宜饱满。这种用笔呈现出的线条比较稳重，它较多地被使用在山石的勾勒上。

除了勾勒山石外形的这种取势圆的用笔外，山石皴法中的卷云皴也是这种中侧锋的用笔，与勾勒外形的用笔不同，卷云皴的用笔更倾向于侧锋，在运笔过程中，笔锋的转换幅度比较大，运笔速度也稍快，线条也更滋润。

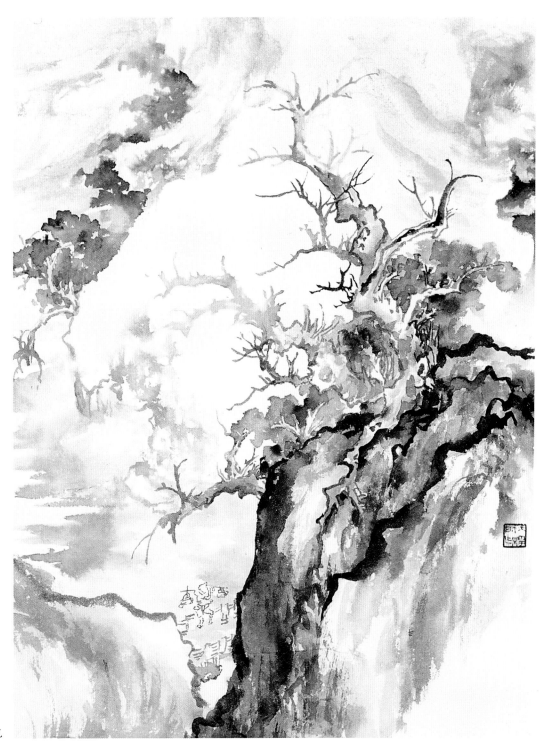

取势圆的用笔

### 2.取势方的用笔

与上面用笔所表现出的趋势完全不同，这种用笔取势方折。元代倪瓒表现山石使用的折带皴就是这种用笔的典型代表。

这种取势方的用笔表现出的是线状与面状的结合。在这种用笔中，起手是中锋或拖笔中锋，呈现出的是线状，在转弯处中锋转为侧锋，显示出略带面状的线条。但总体而言，表现为有变化的线条。这种用笔速度相对比较快，线条中的顿挫比较少，与一般的中锋用笔相比，少了些沉着感，而多了秀峭之感。

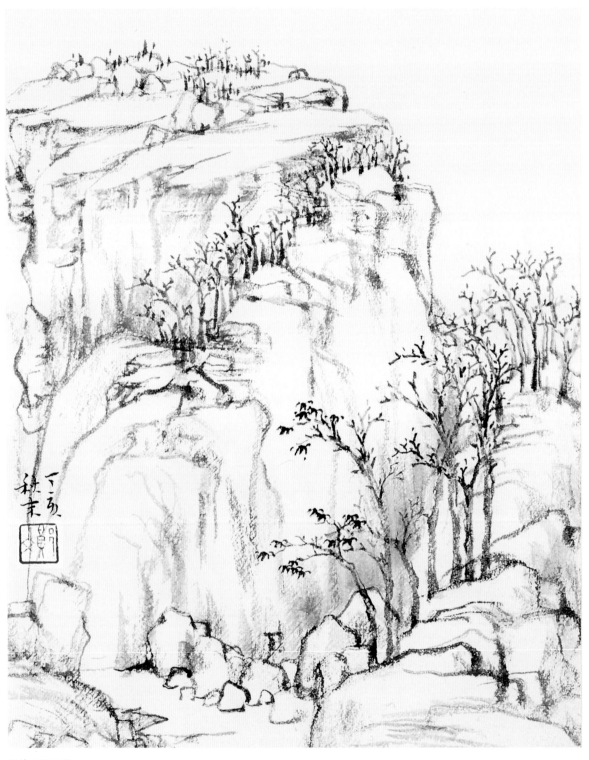

取势方的用笔

### 3.散笔的综合运用

在中侧锋的用笔中，除了上述两种取势不同的用笔表现出的线条外，还有一种散笔的用法。我们把它看成是中侧锋用笔的变异形态，这种变异形态主要以用散笔表现点和线为特点。

写意画中的点作为表现语言中的一个重要组成部分，它有许多表现形式。

这里的四幅画都是运用点作为作品的主要表现语言，由于使用了不同的点，作品呈现出完全不同的感觉。

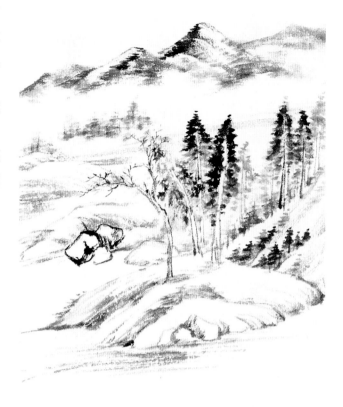

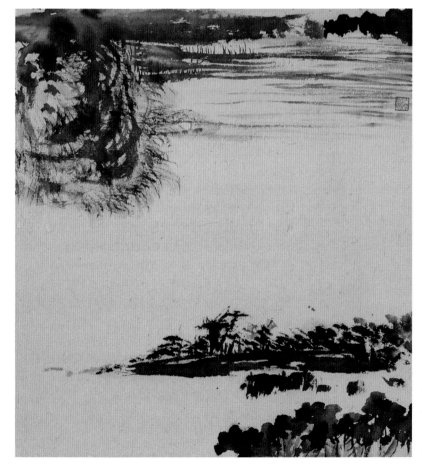

图中采用的是米点表现手法，除了远山的米点外，近景的树也采用了点叶的手法。这些点与下面一幅作品相比，显得内敛，速度也慢些。它运用了浓淡不同的点，趁湿使之交融，呈现出滋润而迷蒙的感觉。

图中采用了散笔点、滋润的圆点、浓破淡的点等等。这些点的干湿、浓淡各不相同，用笔的速度也不尽相同。但与上面一幅作品相比，它的速度显然要快些，作品也显得比较奔放而有激情。

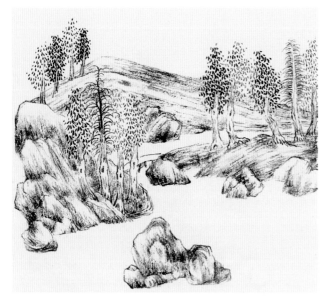

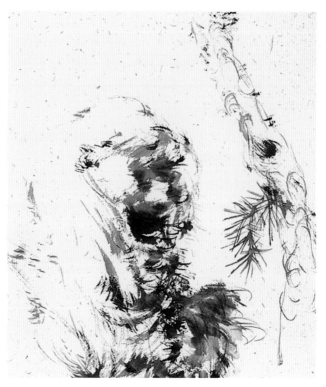

图中的树都用点状来表现。这些点除了有中锋用笔的点外，还有许多采用了中侧锋的用笔。有些点的出锋采用侧锋。同时，它们除了有不同形状外，还有墨色浓淡的差异。画这些点用了从容不迫的速度来表达，因而使作品呈现出明净而理智的感觉。

这幅作品用笔速度较快，但画中除了使用破笔点外，还使用了散笔来表现石头。这种散笔皴法，是由傅抱石创造和使用的，故而称为"抱石皴"。这种皴法的用笔速度较快，是采用散开的毛笔来表现的，故呈现出的是线状的感觉。这种抱石皴适宜于与散笔的点相衬托，作品呈现出水墨淋漓的畅快感。

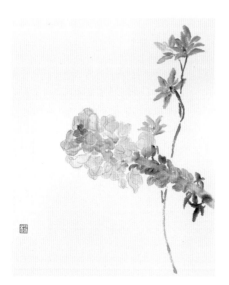

学生笔法练习（杨春红）

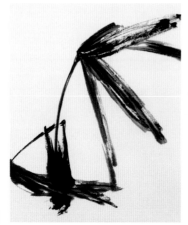

学生笔法练习（邱慧珍）

## 教学建议与学生作业

　　我们可把本章看成是写意画的入门篇，通过本章的学习，了解写意画表现语言的基本单位。本章的教学时间应占到本课程的1/6左右，但也可根据具体情况，做适当的调整。

　　教学可采用临摹、写生，或临摹、写生相结合的方法进行。选择临摹方法进行教学，教师应预先选择适当的临摹稿本，并在教学过程中明确教学要求。采用写生教学，则要先明确作业要求，使学生在作画时能有的放矢。

　　教学内容以山水、花鸟、人物画中的任一画种为主进行实践，以体会中锋、侧锋、中侧锋用笔表现出的各种状态为主，掌握运笔过程中用笔的轻重、笔锋的方向及运行速度与表现内容的匹配。

　　这里的学生作业，采用写生的方法。对写生对象如何取舍，选用怎样的用笔来表现，是教师在指导学生进行写生作业时要重点把握的。这两幅作业是对用笔的练习，作业中显示了学生对笔墨中干湿、浓淡、速度快慢及不同笔锋表现的把握能力。

# 第三章 墨色运用

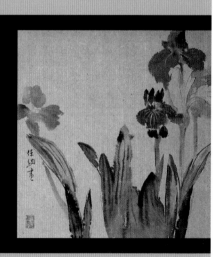

在中国写意画的体系中，用墨和用色构成了一套不同于西方的色彩观。古人所说的"墨分五色"，即是指可以把墨色作为色彩来看待，墨色深浅浓淡的诸多变化也具有与色彩相同的功能。因此，用墨也就成为中国色彩体系中重要的组成部分。在这一章中，我们除了探讨色彩的运用外，还需首先来探讨墨色的运用。

## 用 墨

我们把用墨技法主要归结为两类：破墨法和积墨法。这主要是根据用墨时间的控制和用墨次数的不同而产生不同的视觉效果来加以区分的。在这里需要说明的是，我们也选用了部分色彩的例子，这是因为它采用的技法与我们所讨论的用墨技法相一致，为了使学画者灵活运用，所以，把它们也归于此类。

### 1. 破墨法

"破墨"二字，始见于六朝萧绎的《山水松石格》，北宋米襄阳运用此法甚有心得。所谓"破墨法"，是指一种渲染水墨的技法，这种技法讲究"破"，其关键在于把握墨色干湿的时间，在墨色将干未干之时用不同墨色来破。可以采用以浓破淡、以淡破浓、以干破湿、以湿破干、以水破淡等诸法，这种技法的运用主要是为了求得墨色的生动。

与积墨法不同的是，破墨法是在笔墨未干时进行的积加，一笔中有墨色变化，强调中侧锋并用，一次性完成。破墨须在模糊中求清醒、在清醒中求模糊。由于泼墨也是一次性完成的，只是它表现的面可以更大而已，故我们把它归在破墨之中。

画中石头的皴擦就使用了破墨法。破墨法除了一次性使用外，也可以反复使用。一次性的破墨能给人轻快的感觉，反复使用则可以在透明中求厚实。当然，采用反复破墨法，要注意破墨的位置不宜与前面的破墨处完全重叠，应注意避让。否则处理不好会使画面失去通透感，而产生腻的弊端。

图中运用的也是破墨技法，画面中的大块石头采用以墨破墨、以浓破淡的方法。这种方法可以使画面产生水墨淋漓的感觉，并且使画面具有一种轻快感。

破色法

左图中前后假山石使用的也是破墨法，作者采用了以色破色的手法。在第一遍墨色未干之时，破以墨或色，这时用笔不宜过快。由于充分利用了纸的特性而产生了特殊的墨渍效果，它增加了表现物体的丰富性。

左下图这幅人物作品主要通过上衣的破墨法和下衣的破色法来表现。使用这种技法能把衣服的质感生动地表现出来。

右下图这幅以鸢尾为主题的花鸟画作品，通幅以色彩完成。这里使用了破色法，这幅作品采用了先淡后浓的方法。叶子采用以墨破色法，花则采用以色破色的方法。要在作品中恰如其分地表现好这种破墨、破色之法，最主要是掌握好适当的破色时机，根据不同纸张、气候条件，掌握好将干未干的时间点，这样表现出的作品既能达到水墨淋漓，又变化丰富。

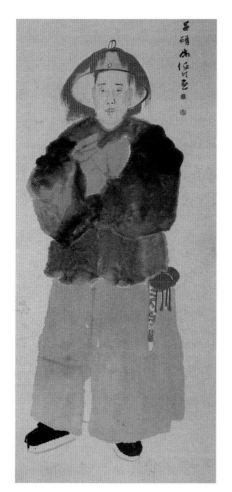

破墨破色法

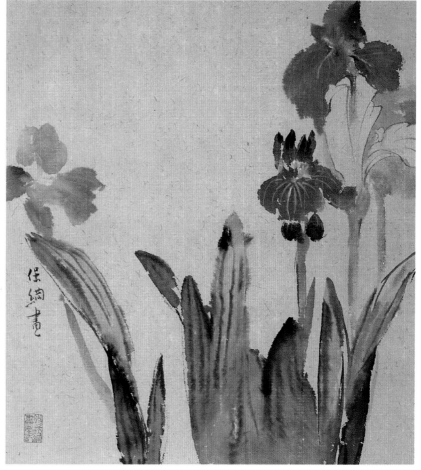

破色法

### 2.积墨法

所谓"积墨法"，是指在笔墨干后再反复积加墨色的方法。在每次积墨时，一般总与前一次所积的墨色不同，可以采用淡中积浓、浓中润淡等诸法。积墨法须在杂乱中求清楚、在清楚中求杂乱，使用积墨法，可以使画面获得沉厚、苍润的效果。

北宋米氏父子米襄阳和米友仁就是最早使用混点积墨方法的画家。他们使用这种技法来表现烟雨迷蒙的江南景致，从而创造了独特的"米氏云山"的画法。明末清初的画家龚贤则在米氏画法的基础上进行了完善和发展。他的积墨法，包括干积法、湿积法和干湿并用法。

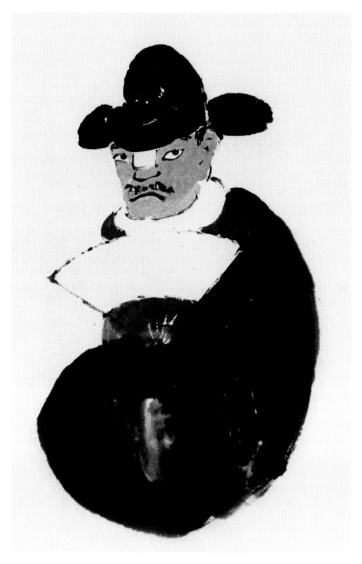

在人物画中也会使用积墨法。图中人物的帽子和衣服部分就采用了积墨的技法，这样能表现出衣服和帽子的质感。在人物画中，积墨的使用除了表现物体的质感外，还表现人物的动作。所要注意的是，在人物画中，这种积墨法反复使用的次数不宜过多，多了会使画面产生滞重和脏腻的感觉。

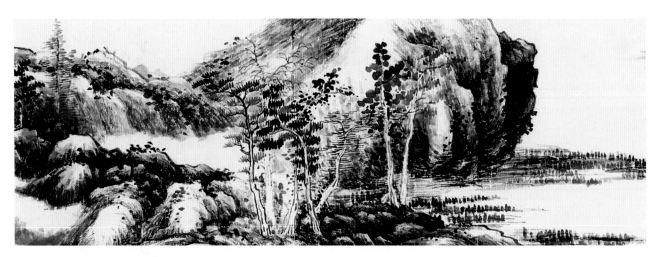

此图就是采用龚贤的积墨法来表现的，通过对山石、树木的反复积加，表现了深山幽渺的景致。在运用积墨法的过程中，须注意的是，每次积墨的用笔轻重度、速度的不同，墨色的深浅、水分的多少都决定了积墨法最后产生的效果。同时，还要注意的是，并不是每个物象都需要反复多次积加，而应视表现需要有所选择。总之要做到心中有数，这样表现出的作品才不会产生腻和脏的现象。

# 用 色

中国画的色彩主要分为透明色与具有一定覆盖性的颜色，透明色主要有赭石、花青、藤黄、胭脂等色，具有一定覆盖性的颜色有石青、石绿、朱砂、白等色。我们按中国色彩的独特性，把用色技法按传统山水画的设色法分为浅绛法和青绿法。浅绛法是指主要使用具有透明特性的带暖色倾向的色彩来作画的技法。青绿法则是指主要选用石青、石绿等具有一定覆盖性的带冷色倾向的色彩来作画的技法。尽管我们用这种分类法来涵盖写意画的各个画种显得不够严谨和准确，但由于历来对写意画的用色技法并没有约定俗成的说法，为使学画者对色彩能有一个整体的了解，姑且作这样的归类。

在写意画中，色彩的使用主要是为了补充用笔用墨的不足，以起到与笔墨相得益彰的目的。但如果徒为设色而使用色彩的话，色彩与笔墨不相容，不仅不能增加作品的丰富性，相反还会因色彩红绿火气而使作品面目不明，令人憎恶，这是学画者须特别注意的。

## 1.浅绛法

在山水画中，有一种上色法称为浅绛法，这种方法是在水墨勾、皴、擦的基础上，敷设以赭石为主色的淡彩，色彩力求清淡雅逸。这是一种以透明色为主的用色方法，由元代黄公望创造和使用。

在花鸟画中并无浅绛法这一说法，我们把花鸟画中使用色彩较为透明、清淡的归在这里，其实强调的只是用色的相同之处而已。

在写意画中，浅绛法设色除了选用的颜色一般为透明色外，在用色时，一般很少使用单一颜色，而是经常会在颜色中调入墨色，使色彩显得沉稳，这样也宜与其他色彩相协调。同时，还须注意的是，色彩不宜反复多次敷设，否则，颜色易脏，会使画面失去通透感。

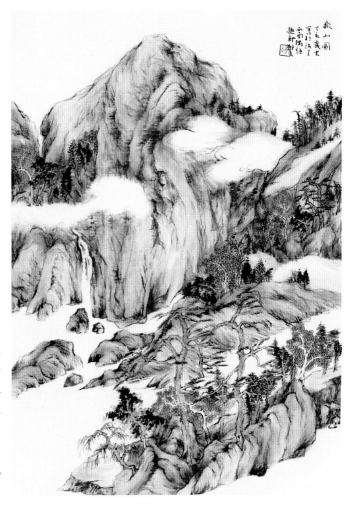

这幅作品以赭石调子为主，山体用了通罩赭石的手法，只在极少的局部用藤黄再补一下以示变化，并在山体的阴部略施赭墨。这种设色方法既给人一种整体感，细观又能感觉到其中色彩的微妙变化，使画面显得丰富。这样能做到色不碍墨，墨不碍色，从而使作品获得沉稳而妍丽的效果。

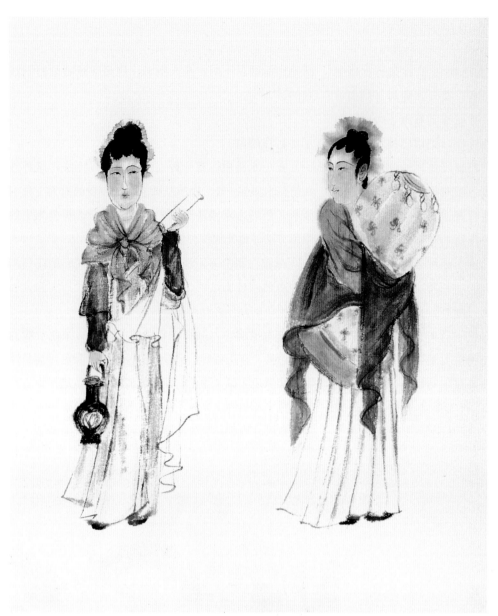

图中采用的就是这种设色法，作者选择在人物的局部服饰上设色，其他地方则基本以水墨为主。虽然使用了红绿两种对比色，但由于这两种色彩的纯度都不高，而且使用的面积也不相等，正好起到了相互衬托的作用。因此，作品不仅没有因使用了红和绿而显得有火气，相反，作品因颜色而显得清雅妍丽。

这幅花鸟作品中使用了较多的色彩，但这些色彩都具有透明的质感。尽管有些色彩是经过两种颜色调和而成，但在画面中并不显得杂乱。其原因主要是使用的色彩纯度不高，并能相互协调，因此总体给人的感觉是清逸而简淡的。

### 2.青绿法

青绿法与浅绛法的最大区别在于对色彩的选择。青绿法以石青、石绿、朱砂、钛白等具有一定覆盖力的偏冷色的颜色为主。由于这些颜色一般不宜与其他颜色调和使用，色彩的纯度相对较高。因此，使用青绿法作画，作品要能做到艳而清雅，浓而古厚。

在写意花鸟画中，并没有青绿法这一说法，在此我们的分类都是从色彩本身出发来谈的。我们把运用了较多具有覆盖性色彩的那些写意花鸟画归于此类。

通过上面这些具体的实例，大家对写意画中的设色法有了一些感性的认识。由此，我们应该认识到，由于历来写意画理论较少涉及对色彩的统一分类，在这里我们把写意画的设色法按选择色彩的不同分为这两类。但在实际作品中，写意画与工笔画的设色方法是有所区别的，写意画设色以写为主，而工笔画的设色以晕染为主。

作者选用了较厚实带粉质的颜色来表现紫藤，画面呈现出较强烈的色彩关系，画面显得很艳丽。这种设色法要求笔蘸色要厚重些，笔尖、笔肚的色彩要有变化，一笔下去可分出色彩深浅、色相的变化。色彩宜浓重些，落笔也要重些。画面色彩艳丽、明亮。

这幅人物画使用了朱砂、石绿等具有较强覆盖性的颜色来表现人物的服饰，使画面获得一种饱满感和节奏感。

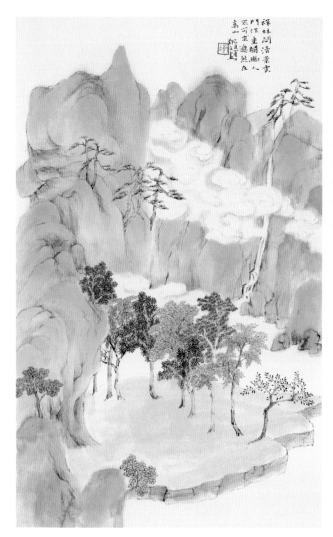

这幅作品采用的是以石绿为主的青绿法。作品起稿时主要用勾的手法把山石树木表现出来，几乎没有皴法，这为设色留出了很大的余地。画中山石的阴阳面分别以石绿和赭石来表现。为了使山石有变化，作者在设色时，有些地方反复了多次，而有些地方只设色一次。这样设色的好处在于既能使画面统一，又能有变化。在树的表现上，选用了不同的汁绿来表现，其中还夹杂两株朱砂设色的红树。这是为了与画面中的石绿相对比，而使画面显得有生气。但要注意的是，在选择对比色时，面积不宜过大，且色彩的对比度也要适中。这样，画面才能取得较好的效果。还有一点要注意的是，色彩在调制过程中不宜太匀，用笔也要有轻重的变化，这与工笔重彩画中的设色是有一定区别的。

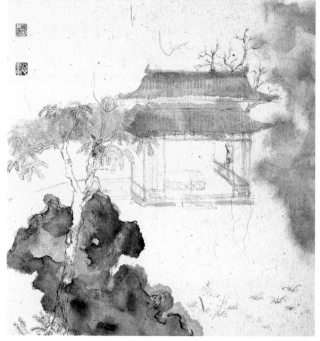

学生墨法练习 （黄韡）

学生墨法练习 （朱子奇）

**教学建议与学生作业**

　　这章主要研究的是写意画中的用墨和用色。通过本章的学习，学生能理解写意中用墨、用色的表现语言。本章的教学时间应占到本课程的1/6左右，具体的教学时间可安排在高年级，也就是当学生已具有了一定的表现能力后，再进行这一章节的学习，效果会更好。

　　教学可采用临摹、写生，或临摹、写生相结合的方法进行。教学内容可选择山水、花鸟、人物画中的任一画种，以体会用墨、用色所能具有的各种表现力为主。当然，也可让学生自行选择适合自己的用墨或用色的表现语言。

　　这里的两幅学生作品都以表现烟雨朦胧的江南为主题，采用的都是破墨法的表现手法，但作品却给人以不同的感受。前一幅作品给人以柔美、雅逸的趣味，而后一幅作品则给人阳刚、洒脱的视觉感受。这些差异与学生个人的性格和趣味不同有关。教师应关注到学生各自的特点，因材施教。

# 第四章 造型原理

早在五代，荆浩对表现物象的真与似就提出了自己的观点。他认为："似者，得其形，遗其气；真者，气质俱盛。"也就是说，他提出了"外在的形似并不等于真"这一观点，他认为："真"是对自然物象气质韵味的表达，或者说是画家体悟到对象的精神本质。所以在选择和表现自然时须"思者，删拨大要，凝想形物；景者，制度时因，搜妙创真"。也就是说，积累素材是要通过凝想静思，有选择地来表现自然。而采用什么样的观察方式，才能把自然中的物象有选择地表达在二维空间的纸上，并能表达出荆浩所提出的"真"，这就是我们要在本章中解决的问题。

我们都知道中国画与西方传统绘画的一个本质区别是观察方法的差异。西方传统绘画采用了透视法，重在表达物象外在的形貌。中国传统绘画要表达的是一种生生不息的宇宙观，而不是瞬时的感受。所以，

写意画采用"以大观小""面面观、面面看"的方法，与西方焦点透视、动点透视的对景写生的表现方式是有本质区别的。

## 单个造型

### 1.山水画

山水画表达的自然世界比较庞大。如何来观察这个自然世界，早在宋代，郭熙就曾指出："盖身即山川而取之，则山水之意度见矣。真山水之川谷，远望之以取其势，近看之以取其质。"也就是说，我们必须身在自然山水中，从不同角度、不同空间、多方位地来观察，通过游观的态度来面对这一世界。通过一路看、一路观的方法，把感知、体验到的自然世界表达出来。我们姑且把这种观察自然的方式称为"移步换景"。

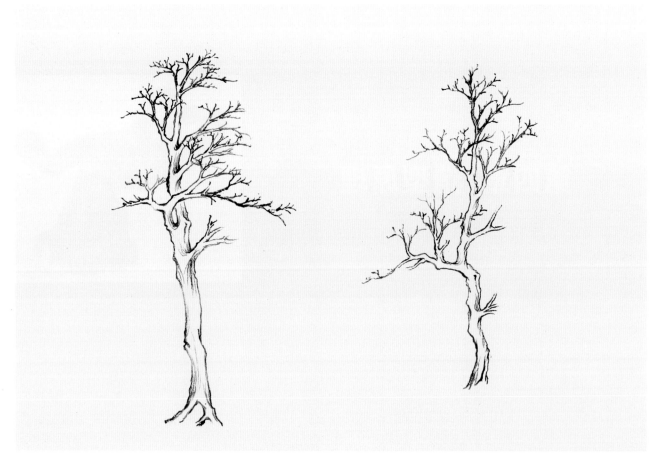

图中的两棵树显示了不同的出枝方法。出枝的关键在于枝条与主干的衔接处，要显示出枝条前后左右的关系。同样，在出小枝时，必须用中锋线条来表现，出枝的用笔走向、墨色的深浅变化，都能显示出小枝不同的生长方式和前后关系。

①树

在山水画中，要表现一棵近景的树，往往要表现出树根、树身、树枝等各部分内容。如果要把一棵能看得见树根的树写生下来，观看的视点一定不是静止的，而是上下移动的。要表现出丰富的树根形态，一定要采用俯视的角度，而且需要绕着树前后左右地看，这样才能选取树根中最精彩的部分表现出来。随着树干的向上发展，人的视点也随之发生变化，由下向上移动。所以在观察树身时，我们经常采用平视或是略带仰视的平视，而要看到树冠部分，则基本上只能是仰视了。只有这样，我们才能看全整棵树。但在画一棵树时，除了在画树根时用俯视外，画树身和树梢时则一般采用平视，这样画出的一棵树在视觉上才是自然的。

要表现好一棵树，树枝的姿态尤为重要。在自然界中，树枝的生长一定是四面出枝的。当我们在观察一棵树时，随着观察角度的变化，树的姿态也会不同。看树之法，在于从四面观看，选取可入画的树枝进行重新组合，方能表现出一棵符合画家理想的树来。所以理解和表现树的出枝关系是很重要的。

树叶也是树的一个重要组成部分，通常会采用各种造型元素来表达树叶，如介字、垂叶、横点、胡椒点、双勾等等。这是画家对自然界中的树叶进行的概括。树叶在表现时并不仅仅是上述这些元素的简单排列，还要注意到它们之间的排列关系和墨色变化。而这些都是为了表达出树叶的前后关系，而不是表达出一种平面的装饰效果。

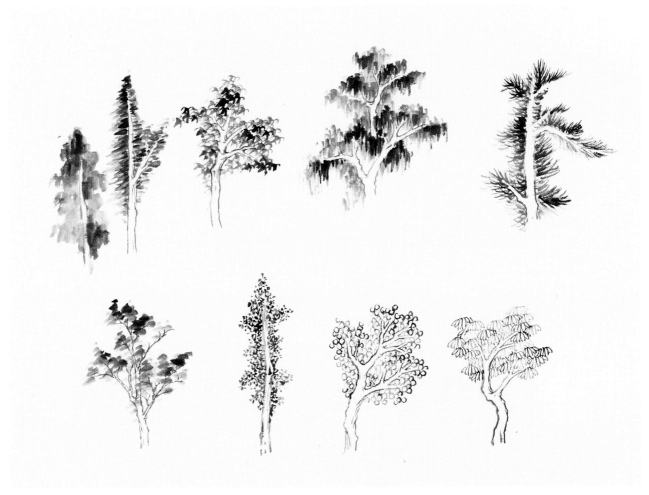

各种树叶的画法

39

②石

中国汉字具有象形意义，从"石"字来看，它给人一种方形的感觉，"山"字则呈现出三角形的感觉，正如同人印象中山的造型。石与山的区别在于：石显得比较小，观察时视野窄；山的体积巨大，观察时视野比较开阔。在山水画中，如果没有石与山，很难构成一幅山水画作品，因此它们是山水画中重要的表现元素。

观看一块石头，也要采用左右前后观察的方法，这样才能使石头不同角度的姿态了然于胸。在表现单块石头时，往往会表现出石的三面或四面，如同西方的立体派。但与立体派不同的是，中国画在描绘不同的面时，并不会像立体派那样，把多个面生硬地拼接在一起，使人看着别扭。画中山石的某些面往往是你在转换了角度后才看到的，表达的其实是你在观看这块石头的过程，但通过皴法的组合和过渡，给人一种自然的感觉。只有明白了这一点，我们才能理解山水画中皴法的位置为什么是在不断变化，而不只是简单地皴于山石的两侧。

在山水画中，有时石与山并不区分得那么明确，累石成山也是经常使用的方法。虽然表现的是石头，但通过石的组合，已带有了山的意思。在表现时要注意到皴法位置的不断变化，最终只要能表达出石的趋势和给人以圆满之态即可。

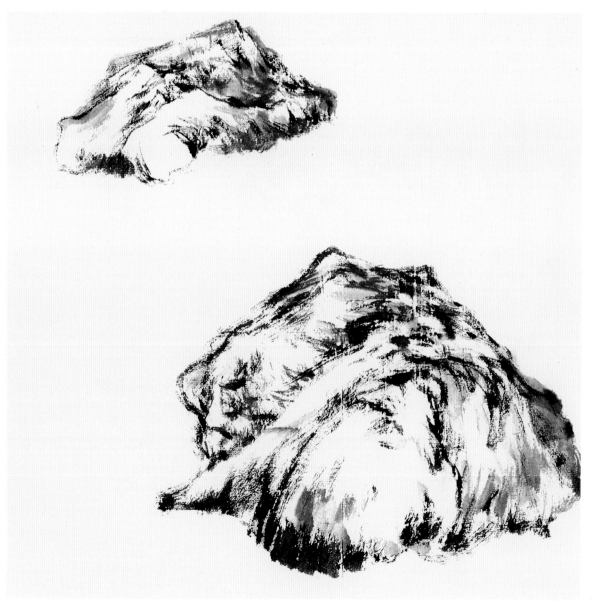

石

③山

在自然界中，山给人的总体感受是巨大的，有连绵不断之势。在山水画中，山除了给人自然属性上的感受外，还具有许多超越自然属性的精神联想。正因为山是巨大的，不可能一眼便看全了整个山貌，所以我们只有通过"移步换景"的方法，才能对山有所理解。

在中国传统山水画中有两种表现山的样式：一种是北宋时期表现的具有庙堂之气的全景山水格局，一种是元明清时代表现的具有野逸之趣的山水格局。

在北宋全景式的山水画中，山为主，树为辅。多半画面的起首处是山，山上植树，接着是绵延的俯视之山，当然其中还会有树木、建筑、流水、人的活动等等，这些构成了画面的主体。画面结束处为仰视之山，仰视之山后或有远山，起一个围合之势，它显示了一种堂堂正正的庙堂之气。这就是宋人带儒家气质的全景山水。

由于历史的变迁，元、明、清三代的文人画家已无宋人山水庞大的格局，他们在山水画中追求得更多的是野逸之趣。这种山水画的格局是在宋人山水画基础之上进行的变化。往往画面起首处以树为主，强调山的坡脚，之后为俯视之山，最后也以仰视之山作结。不过这种山体并不以绵长、雄伟为追求，而是更追求山的趣味和变化，山体的层次感也不如宋人山水繁复，这就是元明清的野逸山水。

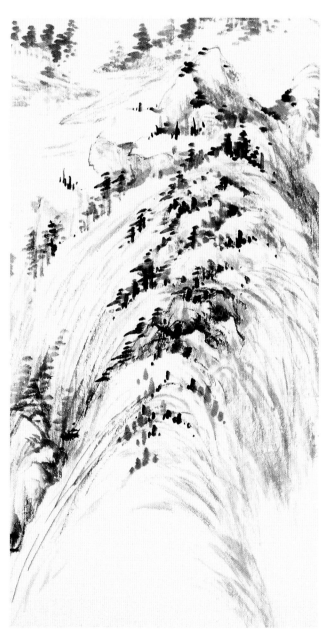

全景山水格局

野逸山水格局。它并不追求山的雄伟，而是追求画中笔墨的趣味。

④建筑

山水画中的建筑犹如人的眉目，可有但不宜多，而且要注意建筑在山水画中的位置，应放置在较平缓开阔的地势上，如安置不妥，不如不放。

在山水画中，我们经常会看到建筑，有亭台楼阁，也有草堂。我们发现，画家在表现这些建筑时，不仅不会采用近大远小的透视法，还会把建筑画成近小远大的状态，这与中国画家独特的观察方法有关。中国画家认为，画中建筑是人在自然中可居住的场所，寄予了画家自己的理想。所以，不同画家笔下的建筑是不同的，有的繁复，有的简洁。在表现建筑时，画家总是希望把建筑中的内部结构也呈现出来，

如果采用近大远小的透视法就无法把画家所想表达的内容表现出来，而如果把建筑画成近小远大的关系，就能把室内的陈设和人物的活动等内容都表达出来。在表现建筑时，画家经常采用俯视与平视相间的视角。

殿堂，这种建筑相对比较繁复，建筑一般会有一组，而不是一座。在表现一组时，要注意有主次之分，如同山有主山和辅山之别一样。草堂比起殿堂这种建筑来，显得较为简陋。因此，表现时要以简洁为主，而不要追求繁复。

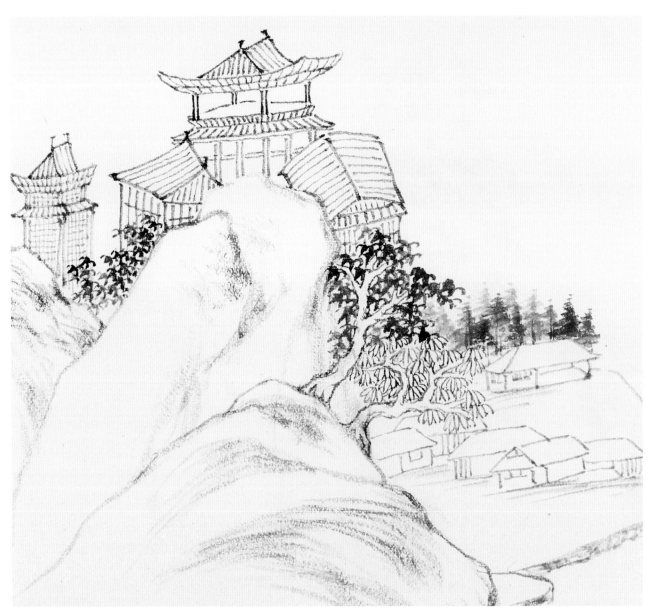

建筑

### 2.花鸟画

草木春华秋实，禽鸟飞鸣，经过四季的变化，动植物的生长有其自身的规律。诗人往往喜欢取用它们作为比兴和寓意抒情的对象。也就是说，花鸟画主要是画家通过记载草木鸟兽的荣枯和四季的变化，用来寄托和抒发情感的。

①花朵

画家表现花，往往是因为花具有比兴意义，通过花来表达不同的情感。不同时刻开放的花朵能给人不同的情感体验。因此，选择不同的花卉和花卉的不同状态是与画家想要表达的情感相关的。如牡丹花给人富贵的感受，兰花则给人雅逸之趣，等等。

总体而言，花朵给我们的感受是柔美的、绚烂的，它的基本形是圆的。花与自然山水相比，显得很小。因此，在观察时，人的视点变化不如观察山水来得大。郭熙曾说："学画花者，以一株花置深坑中，临其上而瞰之，则花之四面得矣。" 这段话告诉我们，在观察花朵时，需要不断地转换视点，通过上下左右前后地观察，选择花朵最美的角度，有时还需把不同角度看到的整合在一起，这样才能表达出最符合自己审美的花朵来。

在表现具体的一朵花时，从花的中心部分入手。笔蘸色要饱满，但色不必调得太匀，下笔不能迟疑。这样由里往外画，注意花的姿态和色彩变化。大多数花朵的颜色是里深外浅，用笔相应也要注意到轻重大小之分及每一花瓣所表现出的不同的空间关系。

桃花开放的各种姿态

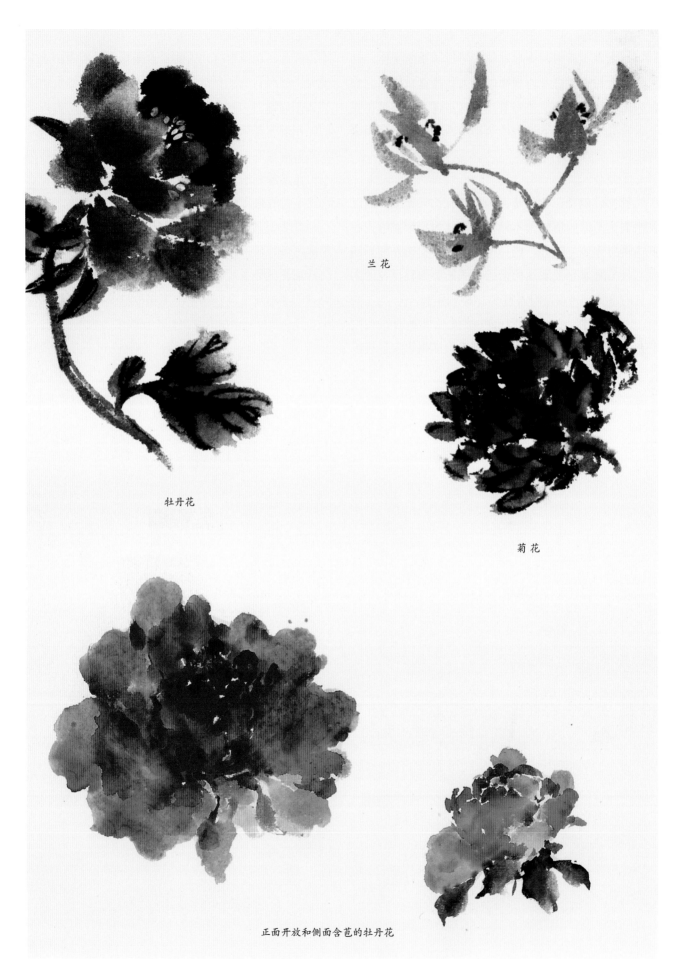

兰花

牡丹花

菊花

正面开放和侧面含苞的牡丹花

44

②枝干

在花鸟画中，枝干的组织会产生画面的龙脉，它决定着整幅作品的走势。画面的生动气象与枝的取势密切相关。

花有草本、木本、藤本之分，草本的枝干宜柔媚，木本的枝干宜苍老，而藤本的枝干则宜遒劲。当然具体的植物花卉不同，枝干的表达也会有所差异。

枝干的取势之法主要有三种：上插、下垂和横倚。出枝又有分枝、交叉和回折三法，分枝要有高低向背之势，交叉应有前后粗细之别，回折须有偃仰纵横之态。当然在具体的运用过程中，则需要灵活使用。

如果说花主要是用面和点来表现的话，那么枝干则主要是采用线条来表达。因此，在运笔过程中，枝干的用笔主要是用中锋来表达，偶尔也间有中侧锋。在具体运笔过程中，则须关注用笔的轻重缓急和提按顿挫、用笔的速度及枝条表现出的空间关系等。

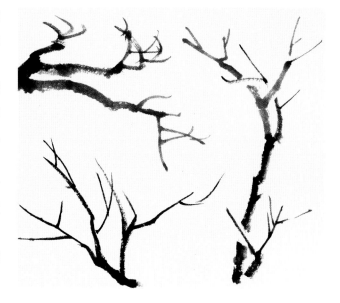

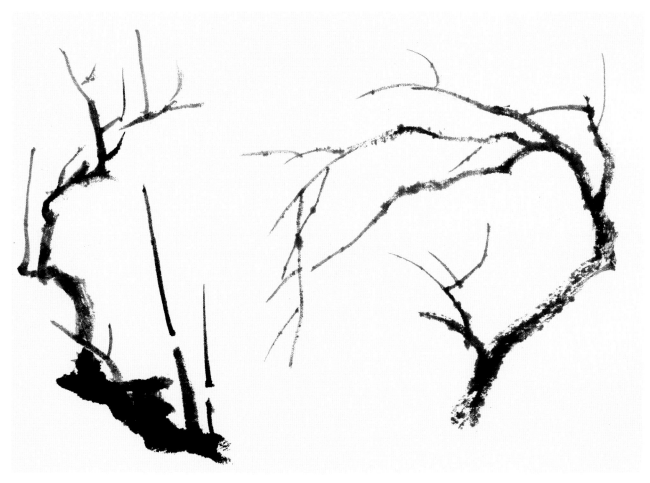

没骨法枝干

45

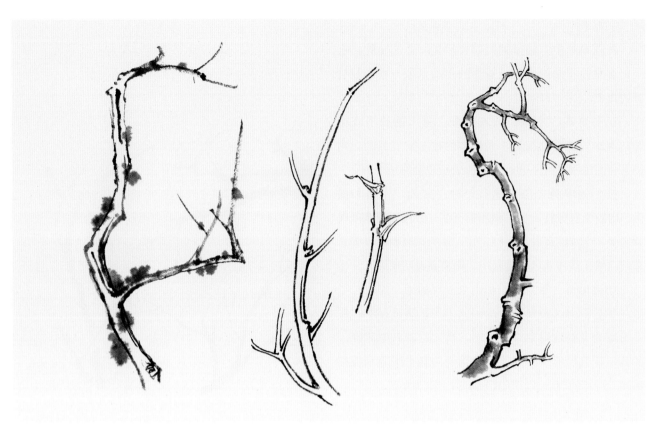

双勾法枝干

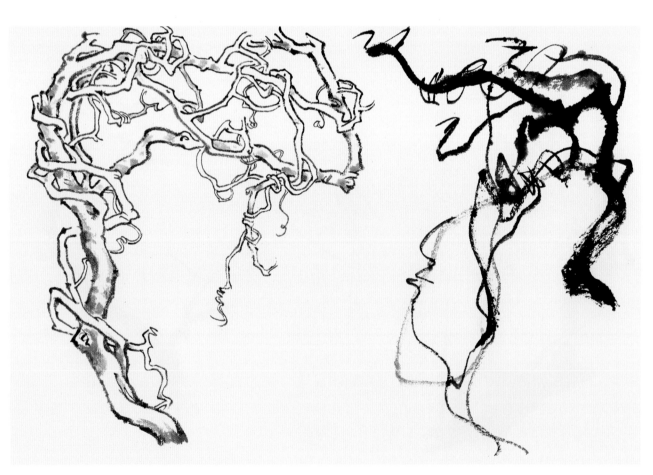

藤

③叶

叶与花相比，花为主，叶为辅。但再漂亮的花朵，如果没有叶的衬托，也无法尽显其貌。所以，叶在花鸟画中是花和枝的承接，因而起着举足轻重的作用。如果说花是软的，叶则相对是硬的，而如果把叶与枝相比，叶相对是柔的，枝则是刚的。

自然界中有各种造型不同的叶子，同样，叶也有各种不同的姿态。当我们在观察一株花时，自然也会注意到叶的变化。当然要表现好叶的姿态，则须对叶有一个全面的了解，这就需要不断地转换视点，通过前后、左右、上下地观察，选择符合画面表现趋势的叶的造型，才能使笔下表现出的叶子具有生命力。

画叶最重要的是要注意它的势与相互间的穿插关系。叶的势要与枝的势相呼应。此外，还须注意到叶的自然生长特点和偃仰姿态的丰富变化。用笔时，除了注意墨色的浓淡变化，运笔速度也应有快慢之别，并要表现出不同的叶在画面中的空间关系。

梅兰竹菊被称为"四君子"，是花鸟画中最为历代文人画家所喜爱的一类题材，它们所具有的特定的象征含意也早已为人们所熟知。

作为"四君子"的竹和兰的叶子是两种比较特殊的叶子种类。这两种叶子都兼有叶和枝的特点，只是竹叶更偏于叶的感觉，而兰叶则偏于枝的感觉。

元代僧人觉隐说："尝以喜气写兰，怒气写竹。"因为兰叶姿态飞举，花蕊舒吐，有喜悦之态；而竹叶健挺，用笔爽劲，适宜发散怒气。当然这只是一种比喻的说法。作画时，安静、专注的心态仍是画好画的关键，不能简单地认为画画是消愁解闷的好方法。

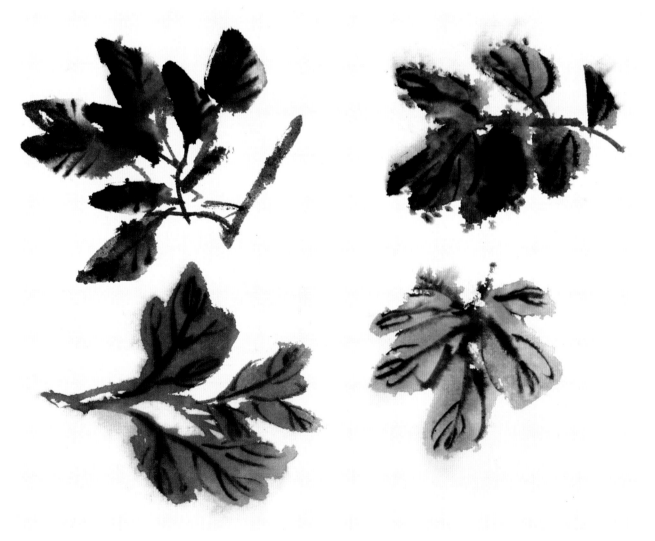

叶

47

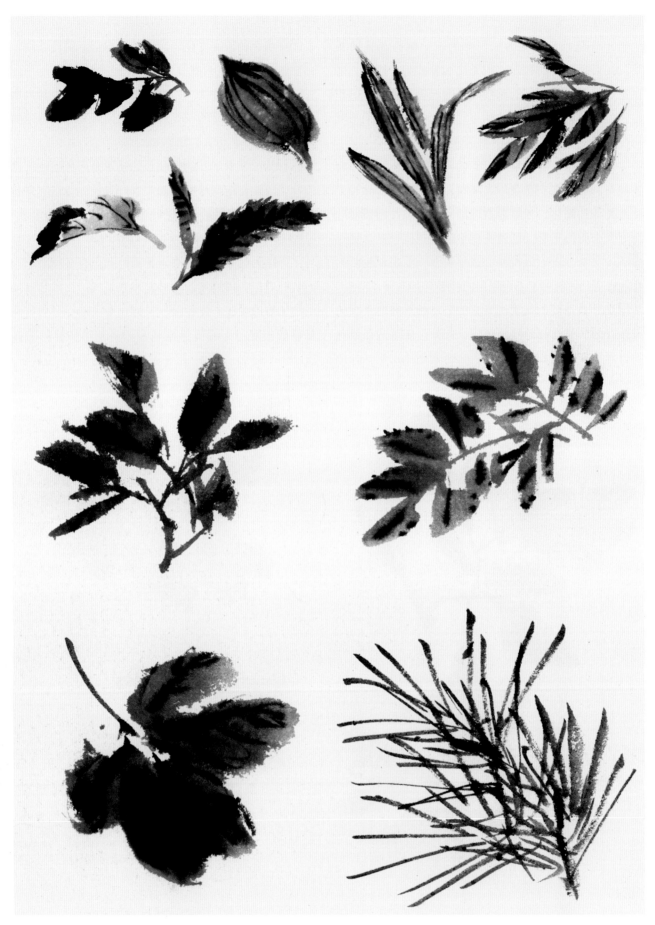

叶

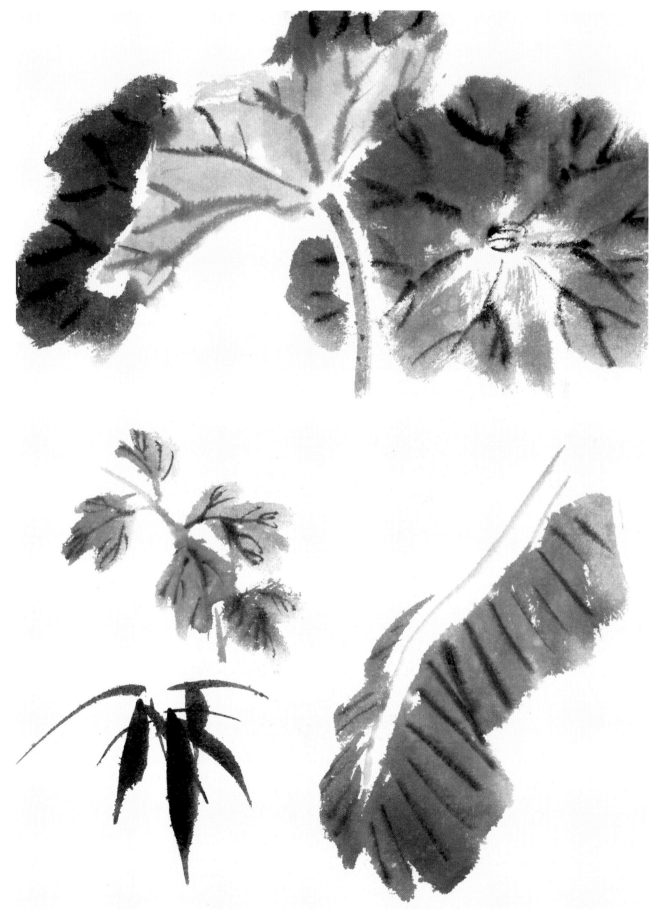

叶

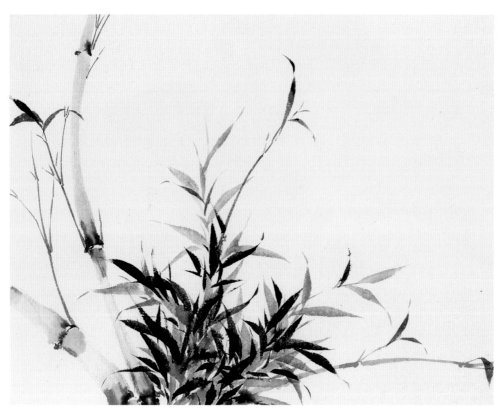

前人对竹叶的画法做过许多精辟的论述和总结，如《芥子园画谱》就对竹叶画法有具体的图例，从一笔到一组竹叶的组合关系及几组相叠法等等，均做了具体的解说，我们可以从中领悟到竹叶的基本组合方式。用笔画竹叶，需注意到墨色深浅变化，笔蘸墨宜饱满，落笔要劲利，实按虚收，一笔而过，不能复笔，运笔速度较快。画竹，取势是关键，竹叶的组合一定要与势相统一，嫩叶出梢结顶要有姿态，并与所取的势相偕。

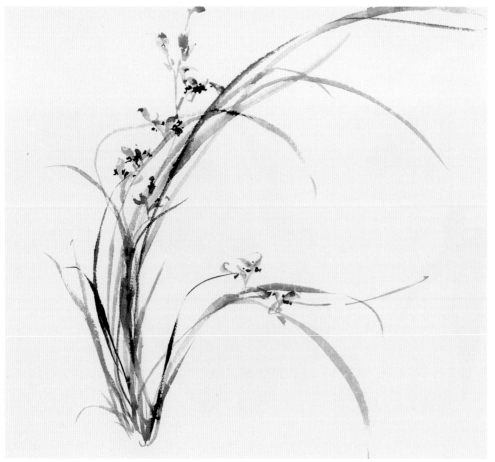

画兰要能得其风韵飘然之意，无一点尘俗气为佳。画兰叶的方法在《芥子园画谱》中也有具体的图例，从一笔到成丛多笔，皆有详尽解说，其组合之理可从中悟到。画兰叶不可叶叶相匀，应注意墨色的变化，用笔宜用中锋，随笔撇去。用笔提按起伏可大些，不妨若断若续，意到笔不到。叶形如螳螂肚，或细如鼠尾。轻重适宜，得心应手，方能各尽其妙。

④翎毛

在花鸟画中，翎毛往往会成为画眼。这是因为翎毛总是处于运动状态，它表现出的眼神，或是飞翔、鸣叫，都会对作品的取势发生变化。同时，翎毛在花鸟画中具有人格化的特点，是有诗意的。画家表现不同的翎毛，就是因为它们具有不同的比兴寓意功能。

要画出生动的鸟，平时必须注意不断地观察。要表现好各种姿态的鸟，也与人的想象和潜意识的印象有关。因为，我们在表现一只飞翔的鸟时，其振飞的翅膀究竟是如何收放的，是与人印象中的造型密切相关的，也就是说，画的是你认知的鸟。

画鸟，先从鸟嘴的上颚一长笔画起，补完上颚和下颚，然后画眼，其次画头部、背部、翅膀、胸部、肚子和尾部，最后添足。表现时注意用笔的墨色变化。

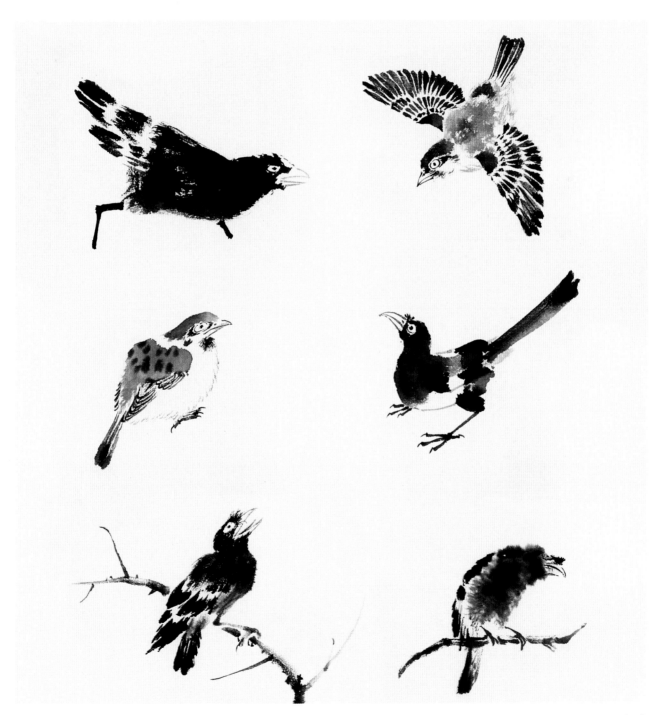

翎毛

⑤草虫

　　草虫只是花鸟画世界中的一个配角，草虫的使用是为了能使画更具野逸之趣。草虫与花鸟相比，简直就是一个微观世界。

　　画草虫主要是为了表达出它们翻飞鸣跃之状，一种微小生命力的蓬勃之态，为表现的花卉增加野逸闲适之趣。由于草虫是微小的，故在表现手法上要求精致，这样才能烘托出其他的表现内容，增加画面的生气。

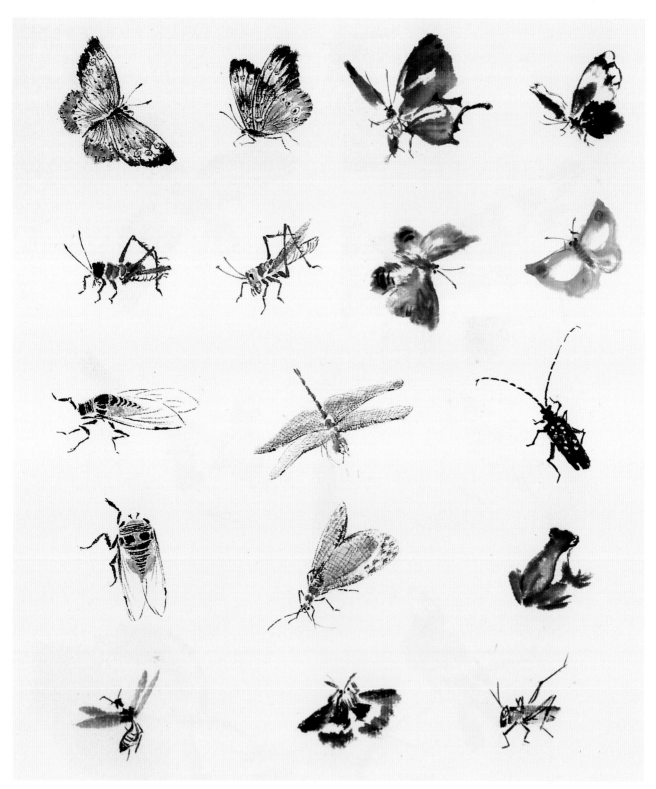

草虫

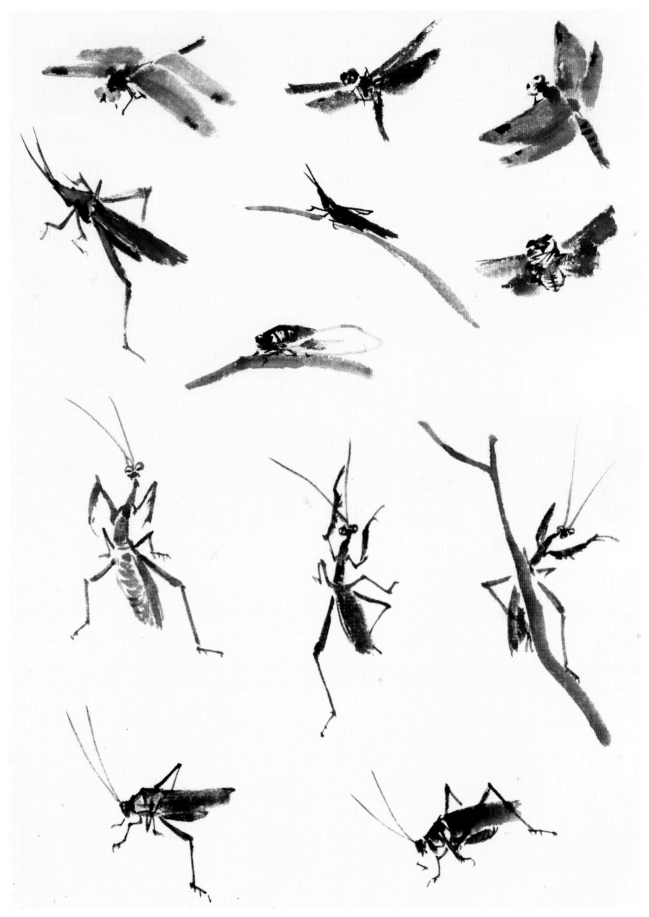

草虫

### 3.人物画

人物画是中国画中最早成熟的一个绘画题材。它的产生是与需要夸耀功臣的功勋、褒扬品德高尚之人、憎恨坏人，足以警醒后人的需求有关。因此，绘画的最初创作并不是以五色之彩来炫人眼睛为目的，而是起到教化功能。

①头部

人物的神态主要通过脸部来传递。早在魏晋南北朝时，顾恺之就提出了"以形写神"论。在具体的人物画表达上，顾恺之采用了"迁想妙得"的手法。据说他为裴叔则将军画像，在裴将军的脸颊上画上了三根毫毛。事实上，裴将军脸上并无毛，但顾恺之为了要表现出裴将军的"俊朗有识具"，便大胆地加上了三根毫毛。结果"看画者寻之，定觉益三毛如有神明，殊胜未安时"。所以说要妙得其神，就必须要"迁想"，大胆地进行艺术想象，不完全拘泥于形似，才能表现出人物的神采。可见，要生动地表现出人物的神态，采用夸张的手法是必要的。

古人在进行人物画创作时，也已经充分考虑到女性与男性用线的区别。描绘女性的用线较为柔软，起伏较小，骨点部位不明显，一般比较圆润。我们可以通过笔势来诠释由线形所构成的女性头部结构。双眉用笔为蚕头凤尾，依据面部表情，有的上扬，有的向下，眉下是凤眼，与上下眼睑形成开合，鼻骨平滑的弧线通过鼻尖的圆转到鼻孔的点稍作停顿，线形又向上反转勾出鼻翼，由人中引向双唇，下巴的弧线与额头的发际线方向一致，而头顶线则与它们相合，脸的外形也与发型相合，使整个头部结构谨严，笔势顺畅。

此外，古人对于人物头部侧面的表现也非常有意思，尤其是眼部经常会被处理成正面角度。这与欧洲西班牙立体主义画派画家毕加索把脸部的正面和侧面拼合在同一平面上是不同的。前者通过笔势、线形与侧面的脸部很自然地契合在一起，让人并不觉得它是不自然的；而后者所构成的是一种平面分割后的面的拼接，它呈现出来的图像是割裂的，界限分明的。

男性五官的绘画表现与女性有着很大的差异。男性的眉通常如同楷书中的一字，眼形偏方；鼻骨则多表现为一波三折的线形，骨点较为明显。同时，男性的嘴、脸型比女性起伏大。但不管女性和男性的五官特征有多大的区别，它们都是通过不同的线形、笔势来表现结构的。

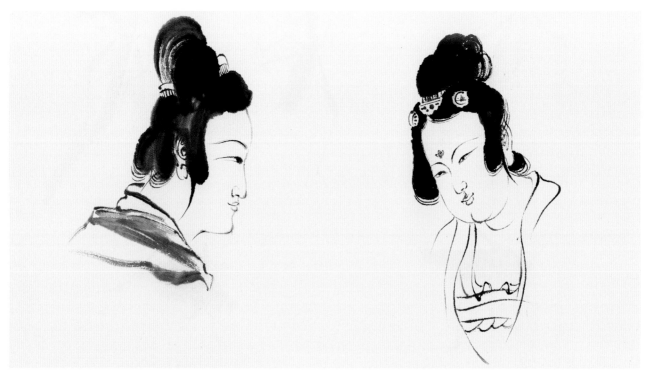

仕女侧面头部

54

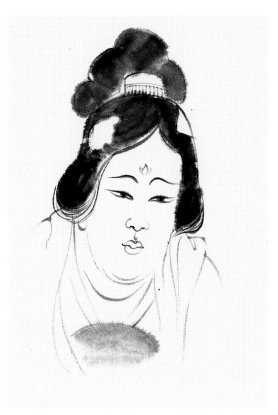

图中仕女显示出了雍容华贵之态。眼睛是五官中最重要的器官，它具有传情的功能。在表现眼睛和眉毛时，作者适当地进行了夸张，采用略带起伏感的线条，把人物的表情更生动地表现出来。

仕女正面头部

男性头部。图中显示，由于人物身份的差异，菩萨的表情显得比较平和，而番王则显得比较有欲望。为表现出这种差异，在线条使用上，前者选择较平缓的线条，而后者则使用起伏、顿挫感更强烈的线条来表达。在表情上，后者较之前者更具夸张感。同样都有头发和胡须，菩萨的头发和胡须起伏变化小，与其平和的面部表情一致，而番王的头发和胡须则较具动感，这也与他起伏强烈的面部表情相协调。可见，用什么样的线条来表达人物的五官，对人物表情的塑造起到了至关重要的作用。

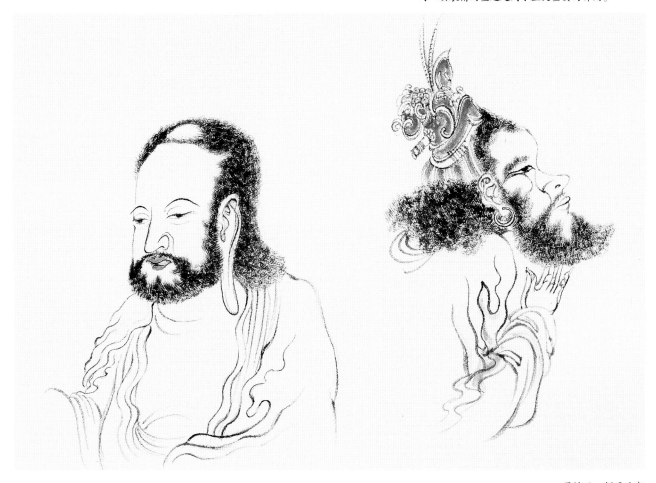

男性正、侧面头部

55

要形神兼备地表达人物，除了要关注人物的表情外，身体的姿态同样反映了人物的许多情感。

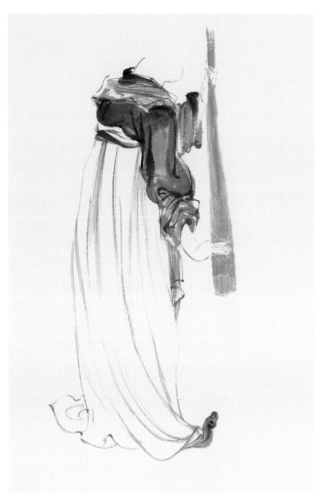

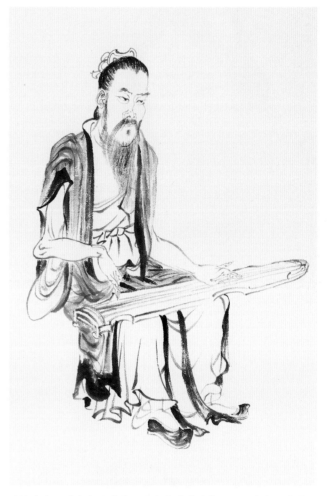

仕女身体。图中表现的是一个站立着的仕女姿态。她手拿一根捣练棍，一手在上，一手在下，身体略前倾，使直立的造型中有了些许的变化，显示了姿态的优雅。前倾的身体与手执的捣练棍形成一个小角度的八字形相合结构，呈现出一个稳定的支架。披肩、腰带、裙摆基本呈平行的向下倾斜线。左手臂、右手和足则基本呈平行线，使八字形结构更加稳固。仕女上衣采用灰色墨块加线条的表现手法，与下身长裙使用的线条构成了轻重、疏密的节奏。下身的长裙只用流畅的线条来表达，更显飘逸。上紧下松的衣饰给人以轻盈之感。

男性身体。图中表现的是一位坐着弹琴的文人。因为表现的是男性，画面比之上一幅的仕女自然多了阳刚之气。人物形象解衣宽襟，凝神而奏，一派野逸潇洒的气度。

作者采用了起伏顿挫感更强烈的线条来塑造，线条的用笔速度略快，也更健爽。整个人物以琴为主构线，头部中正。手臂虽有起落，但手指的落点也与琴面方向一致，包括双肩、腰际线、双脚都与琴的方向相同，甚至是基本平行的。

因为要表现出文人的淡雅、娴静的气质，人物采用了相当宽松的服饰。上身采用勾线后再上淡墨的方法，与下身纯勾线的方法相对比，疏密上构成了相对上紧下松的构架，使人的视线能集中在上半部分，从而使画面获得了一种稳定感。

## 组合造型

### 1.山水画

沈括在《梦溪笔谈》中谈道："大都山水之法，盖以大观小，如人观假山耳。若同真山之法，以下望上，只合见一重山，岂可重重悉见？兼不应见其中庭及后巷中事。若人在东立，则山西便合是远境；人在西立，则山东却合是远境；似此，何以成画？"沈括在此明确提出了在宋代已形成的山水画空间结构图式。他提出的"以大观小"是对唐宋以来山水画实践的一个理论概括与总结。同时，他也明确指出，在真山水中人的视觉的局限性。如果作者拘泥于在真山水中的视觉所见，就无法表现出山水画中所描绘的"重重悉见"，也就不会有山水画中所描绘的"溪谷间事""中庭及巷中事"等景致，也就没有了全景山水。所以说，画家表现的自然物象一定是通过主观处理，把在自然中观看到的山、树、建筑、流水等物象进行综合、概括、提炼，并加入画家自己的感情，这样方能表现出好的作品来。

①树与树

唐代王维在《山水论》中谈道："山借树而为衣，树借山而为骨。"可见，树在山水画中的重要性。树有四时之变，还有不同种类的区别，不同的树具有不同的寓意，不同树的组合又会营建出不同的意趣，表达了作者不同的情感。

树与树的组合关系往往成为画的近景，有时则能构成一幅完整的作品。因此，研究各种不同树的表现手法和组合关系，及树与其生长的山石间的相互关系，这些都是山水画构成中不容忽略的重要内容。

松：

历代文人都喜欢把松树比喻为人中君子，但这并不是说松树只有一种固定的表现模式。自然界中的松树变化万千，因而，呈现在画家笔下的松树也可以有各种不同的姿态和趣味。

为了表现松树的不同姿态，这两幅画采用了不同的表现手法。前一幅画表现了松树奇而秀的特质，后一幅画则表现出松树的虬健老硬、势逼霄汉之势。前一幅画以轻灵、松秀见长，后一幅则以道劲、刚健见长。

寒林：

寒林是山水画家经常喜欢使用的题材，但寒林也最难画，难在要能表现出寒林的古劲苍寒的韵致。画枯树寒林要古而浑、乱而整、简而有趣。所以，在表现寒林时，除了要注意树与树的呼应关系外，还要注意到树枝的疏密关系，要做到多而不乱。有时可在枯树间添一两株杂树，这样可以更好地调节树与树间的疏密和浓淡关系，并起到丰富画面的作用。

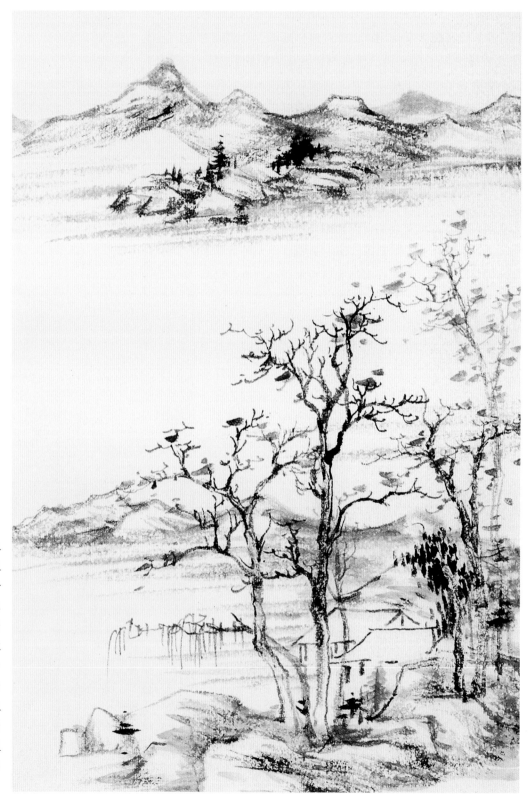

寒林往往会给人以冷逸之感。图中采用了平远的表现手法，画面呈现出开阔、冷寂的感觉。作品以线条为主，并追求雅淡的墨色变化，增添了画面理性和冷逸的气质。近景中的几株枯树，通过墨色的变化和枝条的穿插来表现，塑造出了一个纵深的空间关系。观此画，能使人在情绪上比较安宁，画面给人略具荒寒的感受。

杂树：

杂树是山水画中使用最为频繁的一类树。这类树能表现出自然界的蓬勃生机。杂树又可分为夹叶树和点叶树两类。

画夹叶树丛，重要的是攒聚疏散的关系，可以用浓淡浅深的墨色变化分出其远近。

点叶树最早出现在元代赵孟頫的笔下，明代文徵明则把点叶树发展到了极致。

要画好点叶树，关键在于心静，不能乱，运笔时的速度不宜变化多。只有这样用笔，随浓随淡，审时度势，一气落笔，才能做到松秀见笔。

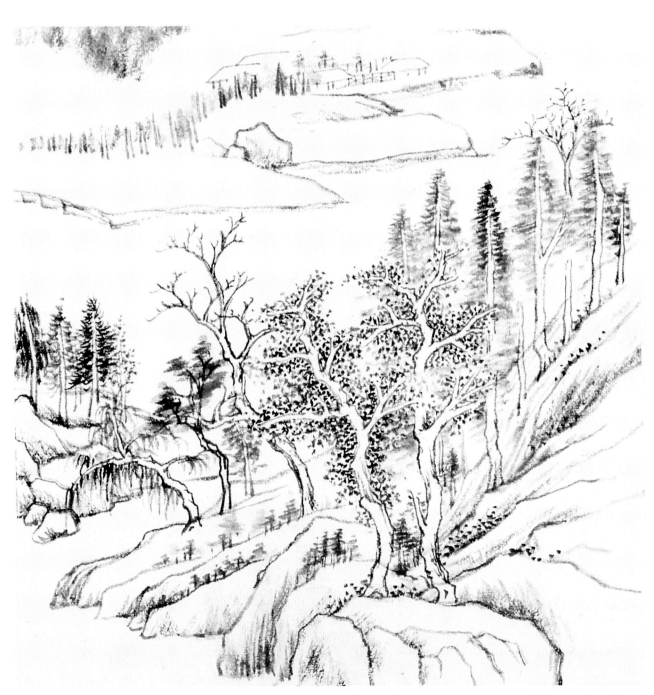

图中表现了两株点叶树，一树点叶略深、一树略浅，已融为一整体。后面是一排向纵深处递进的杂树列，或横点，或垂叶等等，通过墨色的深浅变化、树枝的高低错落，构成了一片较为繁茂的杂树丛，粗看浑然一体，细观则有丰富的层次变化。

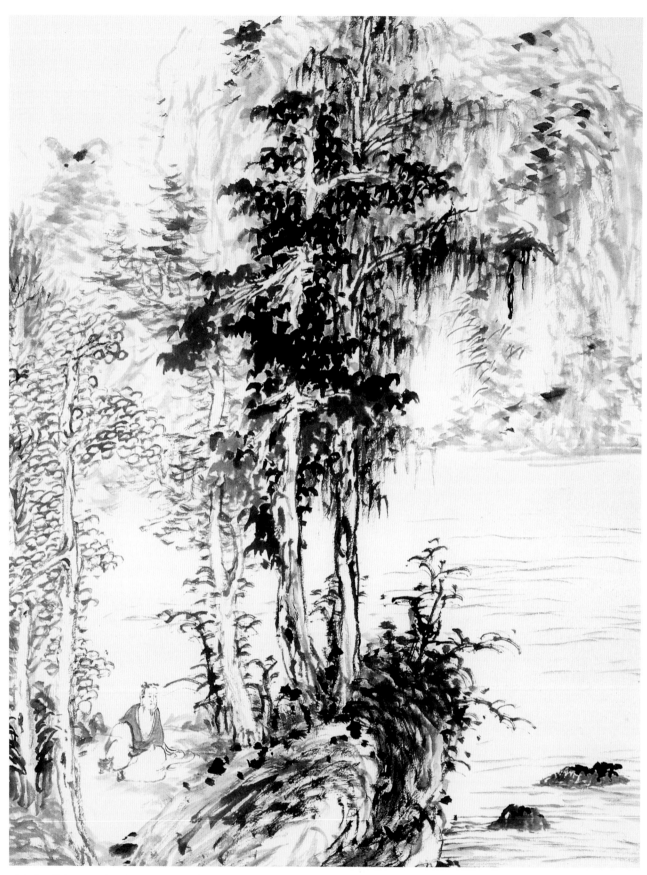

图中作五株夹叶树，高低参差交互，若相争，又若相让。画杂树丛须注意树叶的疏密关系。树叶的浓淡疏密关系来自对整幅作品的把握。这里选择了稍后的一棵树，用浓墨画介字点叶，成为这一组树的核心，前面一棵用圈叶来表现，衬托出后面这棵介字树，使这一丛树有了重叠深远之趣。

②树与石

　　庭院、园林是山水画家经常使用的题材。庭院小景比自然山水的视野要小得多，因为这是一个人造的自然，趣味上比较接近于花鸟画，以雅致、抒情为主。庭院中的树木不同于山林之树，往往都以杨、柳、梧竹、古桧等树木为主。这些树姿态丰富，适宜种植在庭院中，能给人消散、娴静的感觉。庭院小景中经常会使用假山石来寓意自然山水。所以，这里的石相对比较小，树由于其种类的多样、姿态的丰富变化，使它在庭院小景的表现中往往成了画的主体，石只起到辅佐的作用。

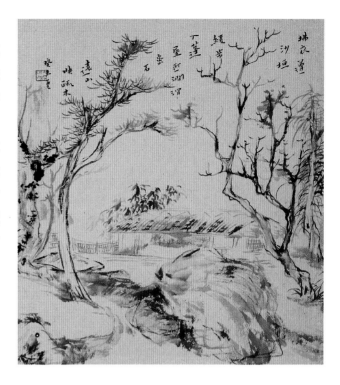

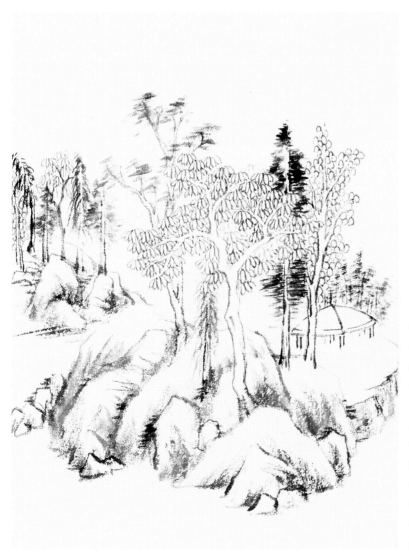

　　这是两幅以庭院小景为表现题材的画，并且都用点线来表现对象。所不同的是，前一幅画的树呈团块状，后一幅画的树则很疏朗，呈包围之势。下图用点叶、勾叶等手法来表现树丛的丰富。在这里，石与树的关系是疏密关系，石为疏，树为密。树有穿插，石亦有大小相间的穿插。树的穿插主要是通过枝柯，石的穿插则在于它的走向。这幅作品的用笔比较平缓，无急躁之气，故能给人以安静、恬淡的感觉。上图强调线条的动感，主要通过树枝来表现出这种跳跃感。用笔速度变化较多，树与石的墨色变化也比较大，这些都使得这幅画暗含着一种跃动感。这种画如果表现得不好，容易使人产生躁动感。

这幅作品具有花鸟画式的格局。之所以给人这个感觉，是因为画面的空间感比较明确、单纯。这幅作品通过画面下半部的树与石和画面上部的山产生对应关系。画面采用平视的视点，用平远法来表现。

如果我们把这幅作品近景的树石关系与上面的作品相比较的话，就会发现上面作品中的树与石都具有开放的特点，而这里树与石构成的则是一个包围的空间，给人的感觉是树石的关系与其他空间是割裂的，这种构成方式，我们也会在八大山人的花鸟画作品中见到。

③山与树

山与树的组合既可以成为画的一部分，也可以构成一幅完整的作品。这是因为它们可以组成相对复杂的空间关系，可以表现出比较繁复和辽远的视觉感受。画家在组织山与树的关系时，经常是通过山与树的繁简、疏密、虚实的相互关系，使画面产生复杂的空间关系。

此画是通过树实山虚的方法来表现的。画面的下半部为树所占据，山退到上半部的左侧空间。作者通过山体的留白与近景枝叶的起伏、错落进行对比和烘托。近景的树由几株大树和后面的一排小树组成，大树的姿态多样，后面一排小树用深浅的墨点表现，起到了烘托大树的作用。山的皴法则简到了极致。

图中表现的是烟雨蒙蒙的江南景致，为了表现出这种景致采用了米点画法。树也采用了各种点叶的手法，有大小混点、扁点、细点、垂点等等，通过点叶树的墨色深浅形成轻重、疏密的节奏，与远山的米点墨色相衬托。同时，近景的山石采用线条勾勒的手法，与远景的山形成轻重、黑白的对比关系，从而使画面产生了滋润、平淡的意趣。

④石与石

石与石的组合经常会运用于画的中景，石与石构成的空间关系比山与树的要小。石与石的组合主要是通过相叠、倚让的方法来表现。在叠石法中，又有大石包围小石和小石累大石的不同。通过石与石的倚让关系则能表现出山的脉络。

左图表现了石与石所构成的复杂组合关系。前一座山主要是通过山顶的小砚石表现出山向纵深处推进的脉络，后一座山则通过大小石相杂构成了山的走向。前座山呈纵深方向发展，而后一座山则呈横向、并置方向的向上发展。这一纵一横构成了画面丰富的空间关系。

左下图表现的是前后大小石的相叠方法，采用大石包围小石的叠石法，并且运用前后并置的手法。画中的石头表现得比较平面，带有一定的装饰感。石的趋势是垂直纵向的，因而能给人一种方正感和稳定感。

右下图中石头的相叠法采用的是相互倚侧的方法，又通过借助于最前面山坡的趋势，使画面有了一种强烈的动感。近景石头中的留白与远景中山、云所构成的留白相呼应，更加强了画面流动感。

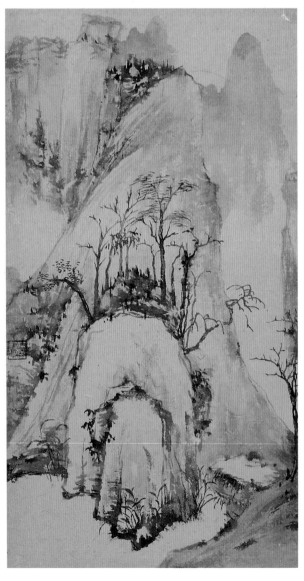

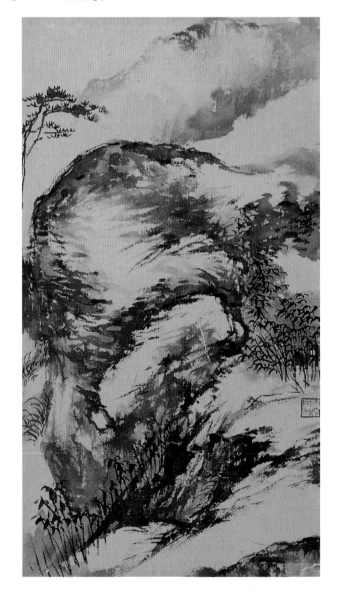

⑤山与山

可分为平行式和环抱式。在山与山的组合关系中，可以采用平行排列的方式，这种组合方式适宜表现江南平缓的地貌特征，适合于平远景致的表达。它表现出的空间关系比较疏朗，能给人一种平和、安静的感觉。

环抱式，是通过左右两座山体的环抱之势来表现的。由于环抱式是通过画幅两边来取势的，最容易出现的问题是若两边山体在画面中所占的位置和趋势一样，画幅就会出现割裂成两半的状况。所以在表现两边的山体时要注意以一边山体为主势，一边为辅势，并且要注意到左右山体的变化。

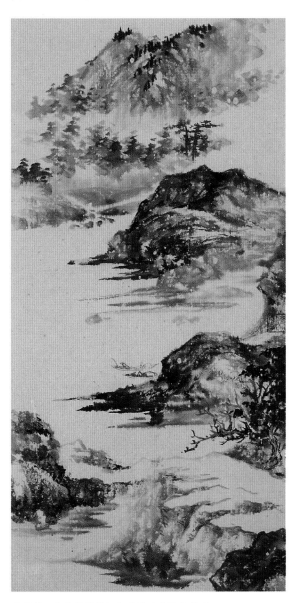

平行式。在表现这种组合关系时要注意前后
山的走向、大小及相互间的呼应关系。

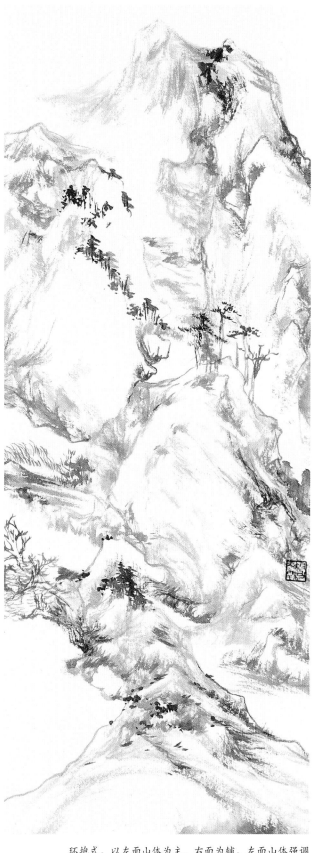

环抱式。以左面山体为主，右面为辅。左面山体强调
其脉络走势，使之产生一种纵深感；右面的山体则相
对简洁，以辅助左面山体趋势的发展。

65

⑥山与石

山与石表现的空间要比石与石大，其组成的空间关系相对也比较复杂。山与石的组合关系适合表现层峦叠嶂的大山景致。五代巨然画中山顶矾头与山的关系就是这种组合方式最简洁的表现。

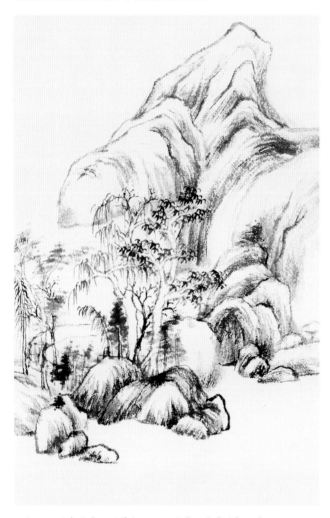

山与石。图中是采用近景大小石间的前后堆叠的相互关系进行蓄势，从而推导出后面山的趋势。通过石的大小和倚侧变化，与山形成了紧密相连的关系。这种表现手法是经常使用的。

这幅画由于是册页，作者通过压缩画面空间的方法，把前面的大小石头与后面的山紧密相连，使之成为一体。当然这种石与山的关系也适合表现层峦叠翠的大山景致。此幅画只是这种关系最简单的一个表现样式。

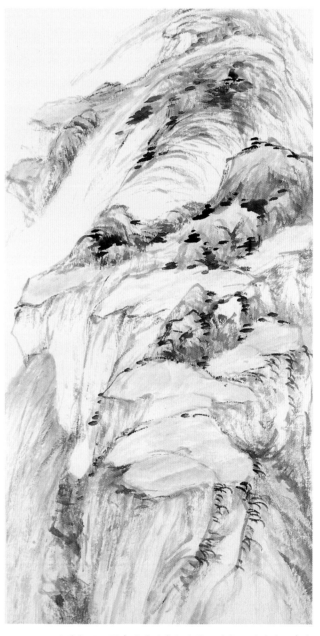

山坡与石。图中反映的实际上是山坡与石的关系。在自然山水中，山坡往往是人们可以休憩和行进的场所。在山水画中表现山坡，意味着观者的视点可以随之前进。因此，山坡也是山石表现中的一个内容。

这幅画通过表现较大面积的山坡和夹杂其间的小石，表现出向画面纵深方向发展的脉络趋势，并与其后的山相呼应。这种石与山坡的表现手法经常会运用在表现比较雄伟和复杂的山脉时。

## 2.花鸟画

### ①草本植物

草本植物主要是通过花和叶的相互关系来表现它的姿态。这里选择的几种草本植物在表现手法上各有不同，具有一定的代表性，以供读者参考。

虞美人以其色彩的艳丽和造型的绰约多姿为人们所喜爱。图中主要通过花低昂的姿态和叶的向背关系来表现虞美人妍丽闲冶的美。

这幅画采用了色彩对比较强烈的曙红和汁绿色来表现。作品通过调节色彩的明度和所占位置的大小，不仅没有因色彩的对比而产生火气，反而充满着温情，给人以艳而不俗的感觉。画面采用三角形构图，从而能给人一种稳定的感觉。作者运笔速度较慢，笔中水分饱满，因此作品有润泽的质感。

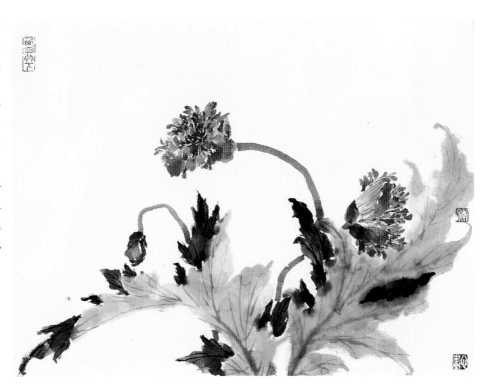

菊花以其孤傲的性格为文人画家所喜爱。图中菊花是用线条来表达的，墨色变化不大，运行速度较之画叶则略快，用笔较爽健。从花蕊部入手往外画，注意花瓣间的组合关系。画叶，笔毫铺开入纸，速度较慢，要沉稳，勿急躁。菊花给人素静、幽致的感觉，因此，使用色彩要淡雅，色彩对比不宜强烈，可在颜色中略调入少许的墨色，来降低色相。这样才能使作品具有素雅、恬静的感觉。

荷花以其娇美的花朵和随风摇曳的荷叶为人们所喜爱，同时它出淤泥而不染的品格也同样吸引着画家。它是花鸟画中表现较为频繁的题材。此图以墨色来表达，画面显得比较冷逸。画面采用边角取势的构图，留有空间能令人遐想。画面中的叶采用墨块，花、枝干和水草则用线来表现。同时，在荷叶的墨色未干之际，作者用略深的线条勾勒，墨色相互渗化，使之变化更为丰富。这样的线面结合，使画面中的疏密关系井然。

这幅作品带有一丝秋天的肃杀和孤寂感。这主要是与画面中只画一株秋葵，并且以墨青色为基调有关。画面采用由右下向左上取势的方法构图，花在画面上方，是整幅画的画眼。这样的安排能使画面产生运动感。叶在画面中占有较大的比例。秋葵的叶不同于一般的叶子，它如同人的手，具有带线状的特点。因此，每片叶的穿插、大小、轻重的差异对画面的节奏都起到了举足轻重的作用。

②木本植物

木本植物与草本植物不同，它的取势主要是通过枝条的走向来决定，而草本植物则通过花和叶的关系来决定。所以，在木本植物中，枝干在其中起到了至关重要的作用。

此图比较工致。树干用勾带皴的手法来表现；花则先勾，再点色。与一般勾勒手法略有不同的是，花的点色并不完全画在勾勒的轮廓中，而是与轮廓略有错位，使花有了灵动之感。这幅作品构图比较平正，主干由下而上，并向左右伸展，用笔相对比较收敛，节奏起伏不大。画面给人以安静感。

此图较之前幅则呈大写意的表现手法。梅花的枝干用笔老辣，顿挫强烈，用笔速度变化较大，使得枝干的墨色变化丰富。花朵用点色法，也就是用笔蘸色，直接落笔而成。色彩的深浅、水分的多少都使花朵呈现出不同的变化。比之前面一幅，这幅画给人更干脆、爽利的感觉。

这两幅作品都以牡丹为题材，虽然是同一作者所画，但由于作者作画时心境、想法的不同，最终，作品呈现出的感觉也有所不同。当然并不仅仅是这些差异，还有构图、用笔上的不同。

③藤本植物

与上述草本、木本植物不同的是，藤本植物是通过枝干和藤来取势的，藤在画面中起到了较为重要的作用。因此，表现好藤是画好藤本植物的关键。

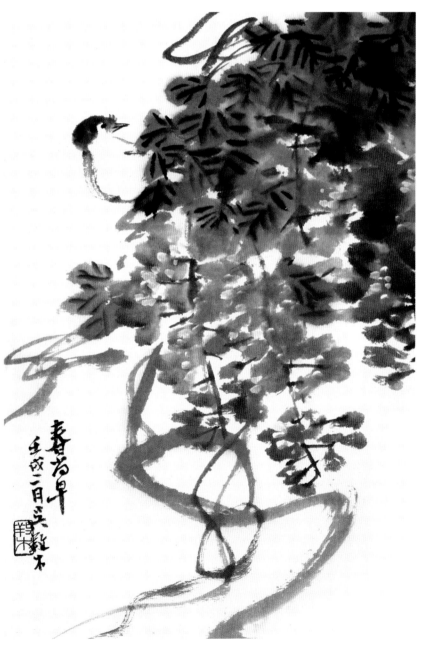

紫藤。这里两幅画均以紫藤为题材，但在表现手法上有所不同。上幅画最为工致，比较讲究造型，从左面边角取势；下幅画取对角的斜势，用笔老辣、干脆，给人清新、淡雅之感。

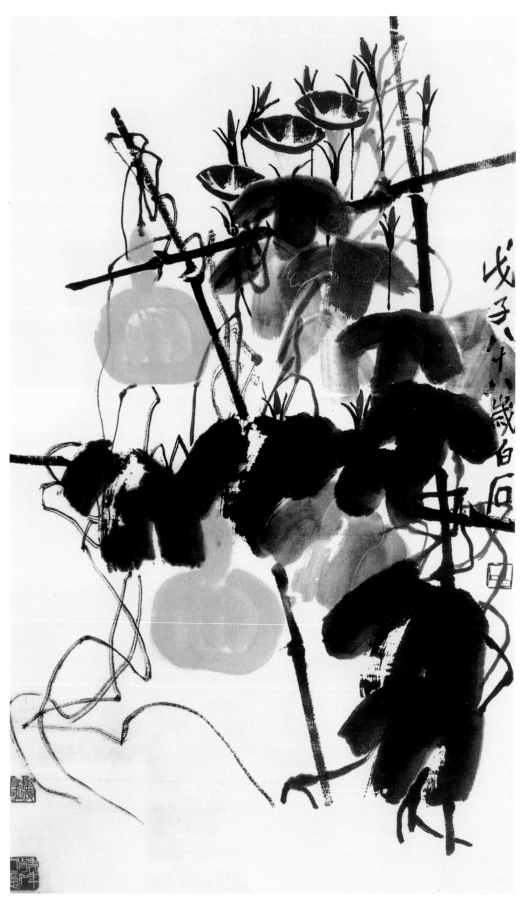

画中以泼墨写出瓜叶，
不着墨线勾筋写脉，笔
法简洁传神。牵牛、葫
芦之红、黄艳彩与浓淡
墨色交相辉映。以焦墨
干笔写藤，宛转如飞，
挥洒自如。

④兰竹

在上述三类植物中，兰竹是一种特例，它们无法
归在上述任何一类中。因此，我们把兰竹另立了一个
栏目，以示区别。

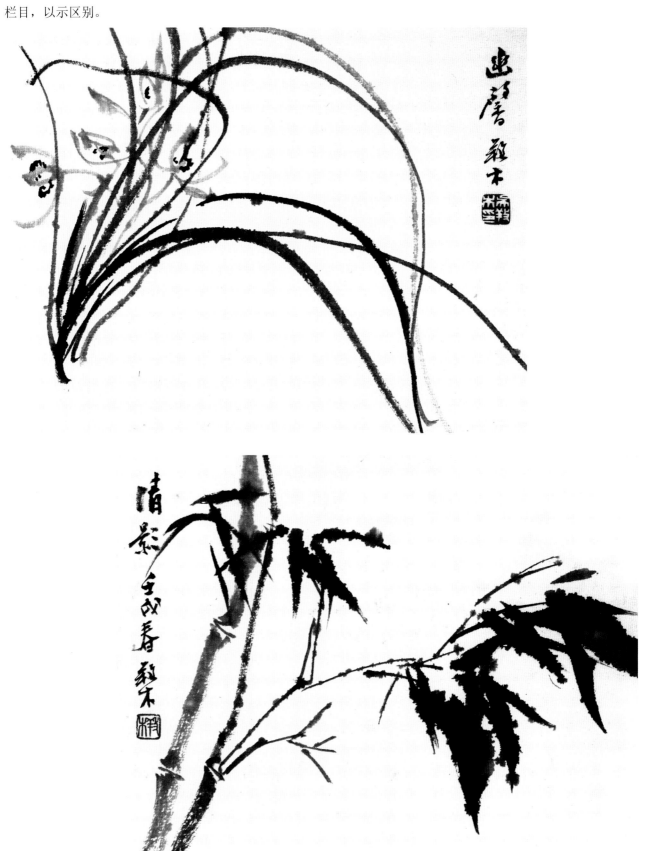

## 3.人物画

单个人物是人物画中最基本的表现要素。表现人物主要是通过动作、表情来传递人物的性格、气质。如同雕塑般静止的人，在现实生活中其实很难找到，我们这里所说的静态和动态都是相对而言的。所谓静态是指身体处于相对稳定的状态，动态则是指身体正处于瞬间变化的状态。

①静态的人

坐姿：

坐姿是表现静态人物最为常用的形象。人在坐着时，身体经常会呈现出一种大的团块感。表现坐姿，除了要把握好人物表情外，对"坐"这一姿势，首先要注意的是人物肩部的线条走向，及它与人的手、腰及腿所产生的关系。

例图由于表现的是男性，因此作者采用节奏顿挫强烈的线条来表现人物的衣饰，以显示男性的阳刚。而表现女性的线条则与此不同。

图中是金农画的佛像坐姿。人物正襟危坐、目不旁及，显示了佛的庄重感。作者通过线条来表现人物的身体，用横折的线条重复来塑造佛的袈裟。这些线条有明显的轻重顿挫感，并有墨色的变化，由重及轻，显示出强烈的节奏感。人物头部的五官用较浓的墨色来表达，正与身体的淡墨相烘托。人物的脸部和衣服用赭石色烘染，与背景的芭蕉叶相得益彰。

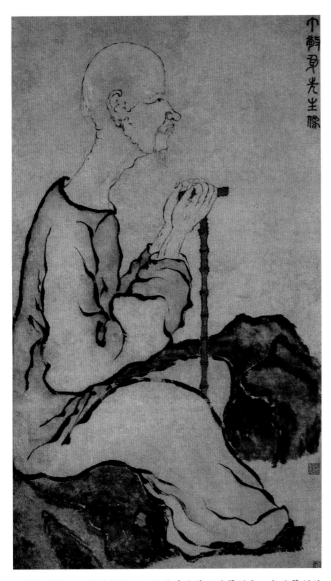

此图是罗聘为丁敬作的像。丁敬是清代著名的篆刻家，浙派篆刻的创始人。作者表现了人物凝神静思的姿态，使用了较细的中锋线条来表现人物头部和双手，细腻地刻画出人物的神情；采用节奏变化较大且墨色较深的线条来表现人物的服饰，既与头部淡墨细线形成对比，又与人物坐着的石头的墨色块面相映衬。

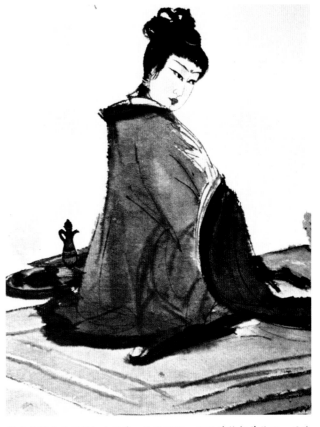

图中是傅抱石画的妇女坐姿。她头微低，正凝神静想着什么。因为表现的是侧面，人物的背部轮廓十分清晰，肩部、背部及其胸部线条形成了一个完整的团块。作者采用了较长的舒缓线条来表达，既表现出了绫绸类衣服的质感，又表达了人物闲淡、优雅的状态。人物服饰采用线条勾勒后略施淡墨的手法，正与头发的墨色相呼应，同时也起到了调节画面节奏的作用。

站姿：

站姿与坐姿相比较，如果坐姿能给人产生团块感的话，那么，站姿则给人长形的体块感。它们同样是通过肩、腰、手和腿的姿态来表现的。

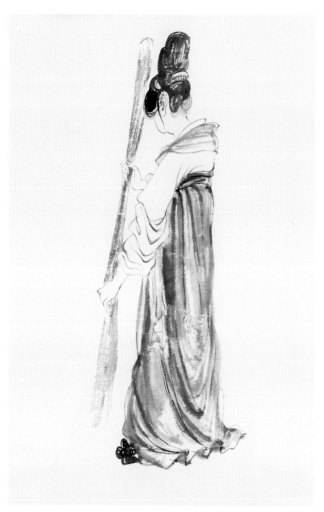

图中表现的是一位手执木棍的侍女造型。人物几乎是背对着观众而立，给人优雅、闲适之感。人物的头部略微向前而探，应和着倾斜的木棍。发髻高耸显得十分庄重。左手臂顺杆而斜，右手臂则与腰际线齐平。右手向上握棍，正与顺势而下的左手成相合之势。人物的肩部和腰际的线条，与长裙拖地产生的线条基本形成平行线。这些线条又与人物背面和长裙的垂直线正好形成稳定的直角。在墨色分布上，长裙的淡墨与头发的深墨形成呼应关系，黑白灰的关系在画面中恰到好处地运用，这些都使画面既呈现出稳定感，又使人物的表达生动而自然。

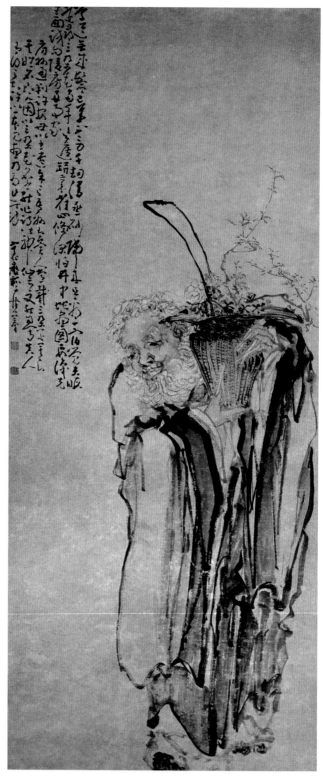

图中表现的是一位捧花的老人。他略侧着身而立，两手捧着一盆花，头微微向下倾，带着微笑，给人祥和之感。人物的头部往前略微探出，这主要是通过人物的肩部线条来表现的。画面节奏的调节是通过深色的衣袖和表现衣服的各种轻重不同的垂直线条来体现的。通过这些长短和轻重不同的垂直线条与人物头部的对比，把人物的神情生动地表现出来。

②动态的人

在动态人物的表达中，我们会看到人物肩、腰、手、腿部的线条变化多端，这些线条往往会向各个方向运动，从而呈现出各种姿态。

正面坐姿的男性。图中表现的是高僧支遁。他正侧脸凝神观望着前方。这个看似静态的动作，却充满着动感，主要是通过人物倾斜的身体所产生的不稳定感所造成的。而手执的棍是整个人物形态的主心轴，它所产生的斜线与人物的头、肩、手、足的倾斜度相符。右手撑地形成有力的竖线，与倾斜的木棍和衣服的底线一起构成稳定的三角形。灰色衣袍呈现一个大的开合，也显示了倾斜的动势。腰带披肩而落，加强了前倾的体态，把高僧的襟抱超然、放逸洒脱的气度表现得淋漓尽致。

背面坐姿的男性。图中描绘的是一位隐士。他头戴高冠，身着宽衣，身体前倾，似乎正在与人热烈地探讨问题。隐士头上的高冠微微向后形成了一股张力。身体虽然前倾，但由于肩部耸挺，两手臂往后，似乎背后有一种力量，无形中把人物向后拉动。支撑身体的左手臂、倾斜的右手臂和衣袍的底线同样也构成了一个三角形。而左手之上平伸出来的飘带正使这个倾斜的身体到此戛然而止，使这三角形趋于稳定。右手臂随意地斜倚在右膝上，右手转折与左手臂之势相合。双手所产生的斜线与双肩和腿的趋势相符，与人物的倾斜度成直角。

叶浅予画的舞蹈者。图中表现了作者着力于抓住稍纵即逝的舞蹈动作的能力。用笔简练到位，主要通过墨色变化来表现人物的动态。作者采用了浓墨来描绘人物的外套，配以红色的内衣和绿色的腰带，使作品既沉稳，又不失活泼感。

齐白石画《偷桃》。图中描绘了一位偷桃的老人，作者通过夸张的人物动作来表现。

托盘侍女。图中表现了一位托盘而行的侍女形象。整个人物就是一个大的开合，大体上以头部墨色为开，以下摆衬裙的白描表现为合。这样的表现能使人感觉到侍女的步履轻盈。侍女上身向前微微探出，再加上沉重的托盘与手的托举，形成倒三角形，这与下身的斜势相合，正好表现出力量上的支撑和造型上的稳固。

## 教学建议与学生作业

本章是本书最重要的部分之一。通过本章的学习，学生能理解并掌握写意画的基本表现语言。本章的教学应着重在不同元素的组合这一章节上，学生主要通过临摹的方法，来体会写意画独特的观察方法，并学习其中不同的表现语言。

本章的教学时间应占到本课程的2/5左右，但也可根据具体情况，做适当的调整。

教学主要采用临摹为主、写生为辅的方法进行。如时间有限，也可以只采用临摹方法进行教学。

教学内容可选择山水、花鸟、人物画中的任一画种为主进行教学，如时间充裕，也可逐一分别教学。

这里的花卉作业，是学生临摹后，在掌握了一定的表现语言的基础上，对写生的花卉进行主观处理后表现出来的，带有一定的创作意味。

这幅作业，是在临摹基础上，结合写生，采用变体手法，加入了自己的理解和趣味，表现出的带有创作意味的作业。

# 第五章 观察方法

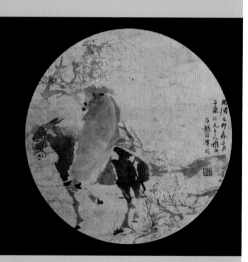

宋代沈括提出"以大观小"的理论。这既是一种观察方法，也是画家在创作过程中整合视觉意象，进行创造性想象的心理过程。他试图超越对单一视点的依赖。画家通过饱游卧看，目识心记，以至"胸贮五岳""丘壑内营"，通过体验、领悟、升华，然后"神遇而迹化"，以致"妙造自然"。因此，"以大观小"的方式意指：视觉感受——意象积淀——想象整合。通过神游时对视觉意象的取舍、记忆和积累，形成视觉经验，创作前对视觉经验进行提取、整合，以创建新形象。

## 山水画

在写意画中，山水画表现的空间最大。要在纸上表现出无尽广大的空间关系，就需要知道有哪些表现空间的手法，及如何来表现它。早在宋代，郭熙就曾总结了表现山水空间的"三远法"。之后，不断有画家对此论述进行拓展，清初的王原祁可谓是这一理论的集大成者。王原祁认为山水画必须内含阴阳交错的张力，也就是龙脉，它是通过笔墨的铺陈组合与布局的开合、起伏的贯通而获得的。同时，他告诉我们：如何使用"脉络""开合""起伏"的手法在画中表现"三远"。任何一幅山水作品，经营位置都离不开"三远法"，但又都不是简单地使用"三远法"中的任何"一远"，许多作品中都同时包含着"二远"甚至"三远"的表现手法。

### 1.平远与深远

郭熙论述的"平远"，是指从近山遥望远山。也就是说画面必须有近山和远山，而且这两部分呈现开合之势。平远法适合表现辽阔广淼的水域，能呈现出萧散开阔之意。

平远法

采用平远与深远相间的手法，既使山脉具有丰富变化，又能表现出广阔辽远的意境。郭熙说："水欲远，尽出之则不远，掩映断其脉，则远矣。"画家在采用平远与深远手法来表现时，也经常会使用郭熙的掩映手法，使景物显得迷蒙而丰富。

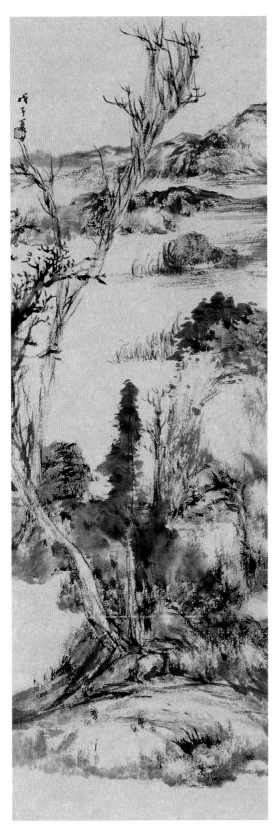

平远为主，深远为辅

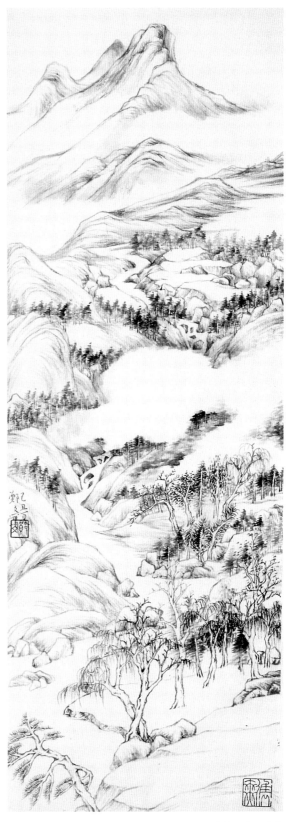

深远为主，平远为辅

## 2.深远与高远

所谓深远，是指从山前窥视山后。也就是说通过表现山的各种不同方向的起伏脉络，表达出山的深远之势。

采用深远与高远相间的手法，可以表现出山脉的层叠重深、高峻雄伟之势。在表现山的起承转合的相互关系中，要注意表现出山的各种正侧面及扭转的姿态，这样表现出的山脉才会生动丰富。

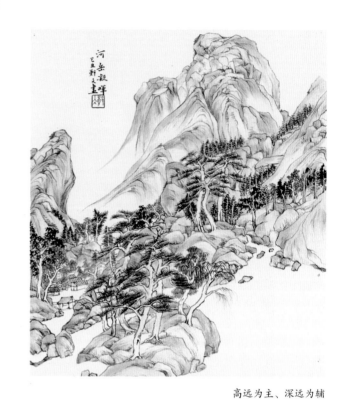

高远为主、深远为辅

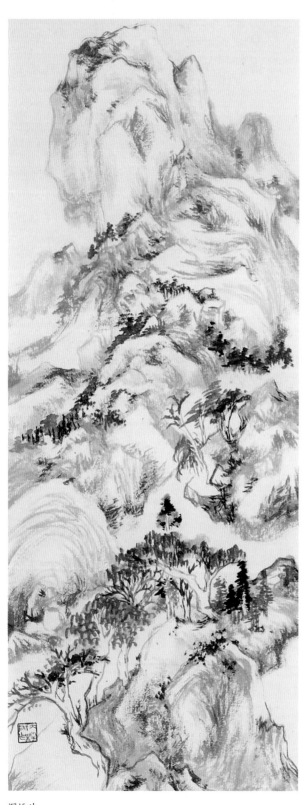

深远法

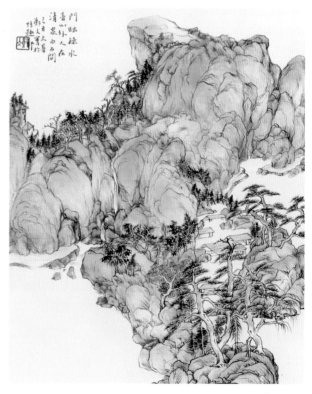

深远为主、高远为辅

### 3.高远与平远

所谓高远，是指从山下仰望山顶，表现出山的高峻之势。高远在三远中是最重要的观察法，它能使画面产生稳重感。

高远与平远相结合，可以使画面具有堂正感的同时，兼有宽阔的意境。

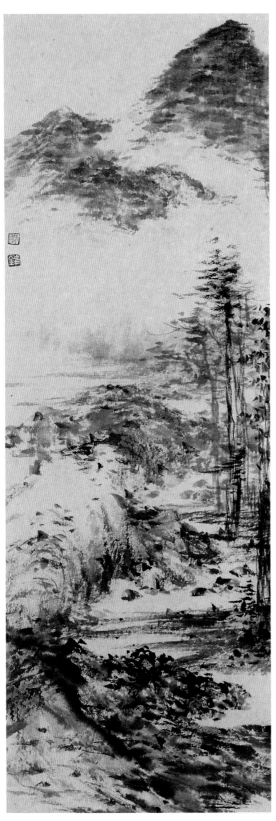

平远为主、高远为辅

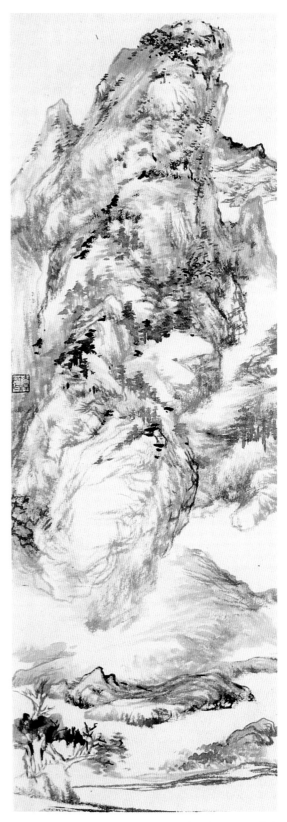

高远为主、平远为辅

## 花鸟画

### 1.花果组合

在花鸟画中，不同植物间的组合可以丰富画面，是画家经常使用的方法。在这种组合过程中要注意的是，大部分的作品（除手卷形式外）都以一种植物为主，与之相组合的其他植物或搭配物都处于辅佐地位。下面我们将通过一个个实例的分析，帮助学画者理解不同植物组合的各种方法。

知了

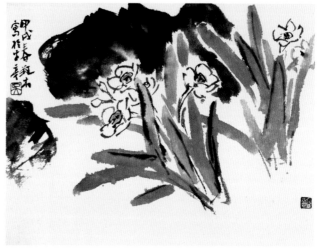

湖石水仙

红蔷薇映绿芭蕉

喜梅

夏　熟　　　　　　　　　　　　　　　　　　　　　　　青菜萝卜

莲　藕　　　　　　　　　　　　　　　　　　　　　　　秋　实

柚　子　　　　　　　　　　　　　　　　　　　　　　　春　笋

### 2.花鸟组合

在花鸟画的世界中，除了表现花卉植物外，植物与翎毛的组合也是经常出现的。在这类作品中，翎毛经常会成为画面的主角。因此，既要生动地表现出翎毛的神情动态，又要表现好它与植物花卉间的相互关系。

桃花小鸟

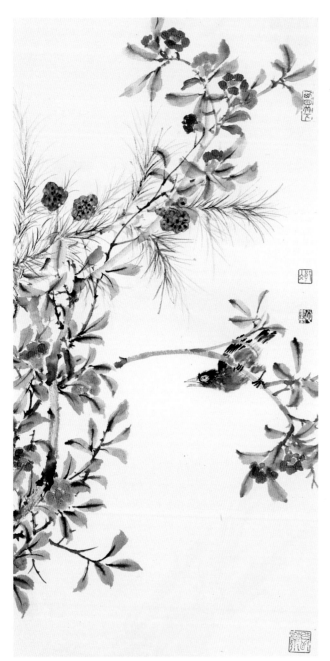

闲看中庭石榴花

翠竹呼禽

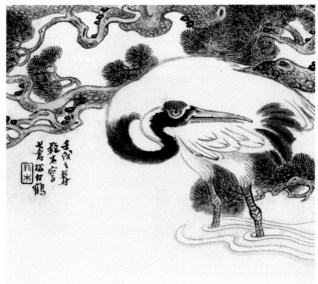

苍松白鹤

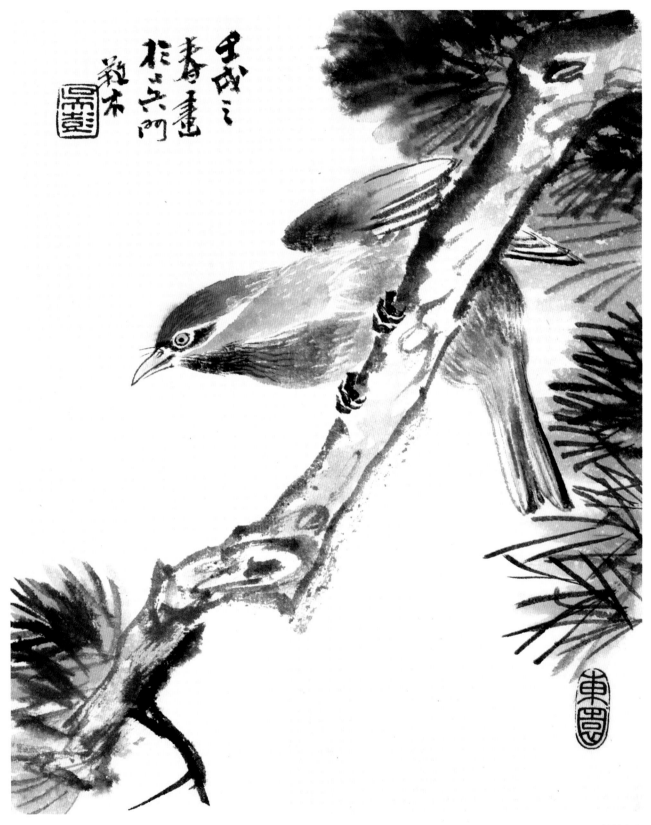

松树小鸟

## 人物画

### 1.人与物

在《世说新语》中曾记载着这样一件事：顾恺之把谢幼舆画在岩石里，有人问他原因，顾恺之说："一丘一壑，自谓过之。此子宜置丘壑中。"也就是说，顾恺之之所以会把谢幼舆画在岩石里，是因为他爱好山水的缘故，这样表现能更好地表达出他乐于丘壑的精神面貌。可见，在人物画中，为画中人物选择什么样的道具和环境，是至为重要的，这对人物性情和志趣的表达起到了关键的作用。

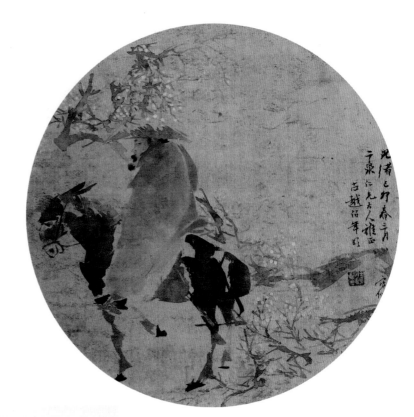

《驴背吟诗》 任颐

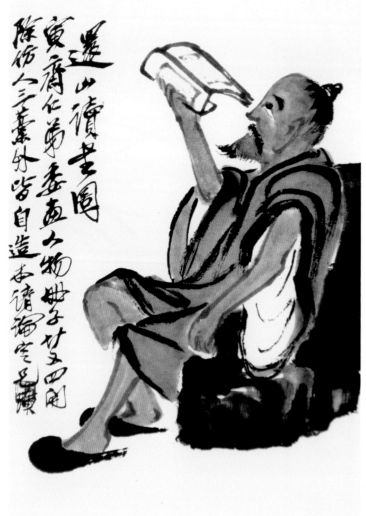

《读书图》 齐白石

## 2. 人与人

在人物画中，除了人与物的组合之外，人与人的组合更为常见。人与人的不同组合关系为人物画的表达提供了更多的表现空间。

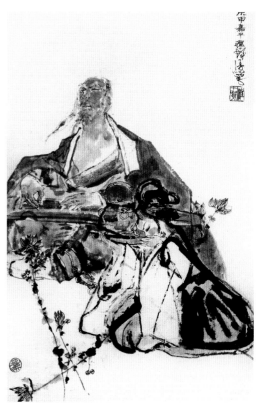

《广陵散图》 程十发

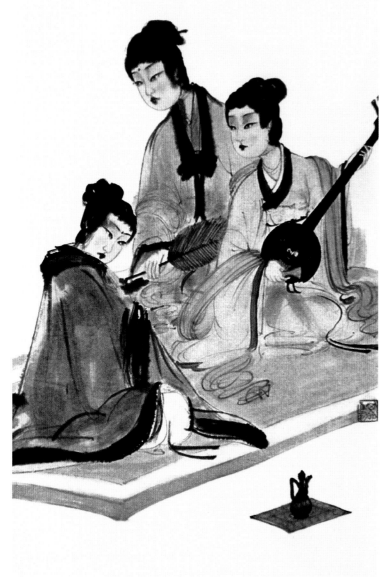

《擘阮图》 傅抱石

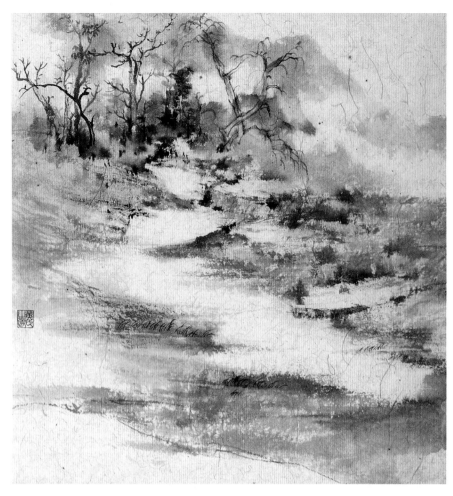

学生构图练习——山水 （黄鞯）

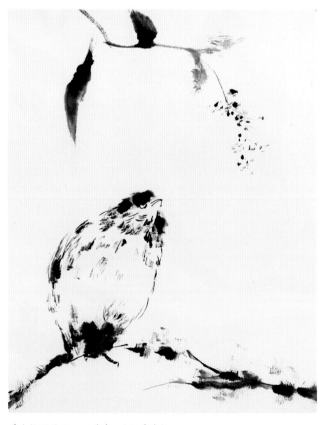

学生构图练习——花鸟 （邱慧珍）

# 第六章 传统山水画法

## 树 法

画树先画枯树。树的主干屈伸向背，以定树的整个形态。主干有曲直偃仰，要有变化，近树可以画根以取势。

各种树干外皮亦不相同，如梧桐横皴、松鱼鳞皴、柳人字皴、柏绳索皴、椿直皴等。

近处大树主干大都如绳索绞转，中有节疤，大节疤要先画出，然后依节疤画两边轮廓线。

出枝，树叶尽脱，露出枝干，画枯枝法通常分为鹿角（一种内角是锐角，一种内角是钝角）和蟹爪两种。

枯树变种：1. 逆笔枯树法；2. 平头枯树法；3. 枣树枯枝，每节生瘿，线条坚硬。

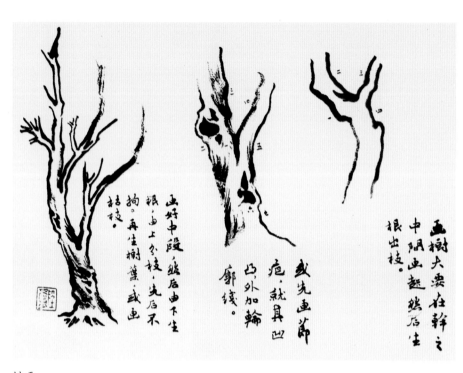

树干

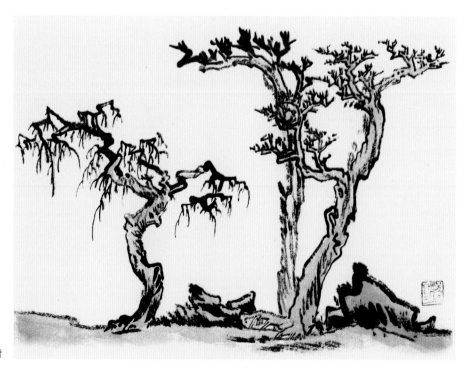

枯树

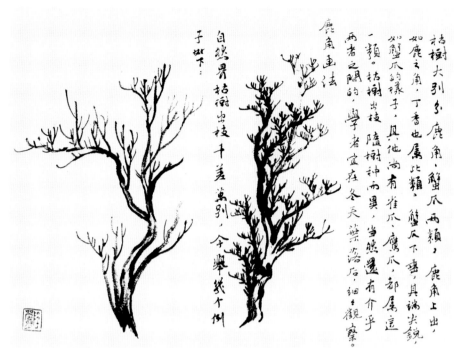

枯树大别分鹿角、蟹爪两颗，鹿角上出，如鹿之角。丁香也属此类，其端尖锐，如蟹爪的样子。其他尚有雀爪、鹰爪，都属这一颗。枯树出枝随树神而异，当然还有介乎两者之间的。学者宜在冬天叶落后，细心观察。

鹿角画法 ㄓㄥ

自然界枯树出枝，千差万别，今举几个例子如下：

树枝（一）

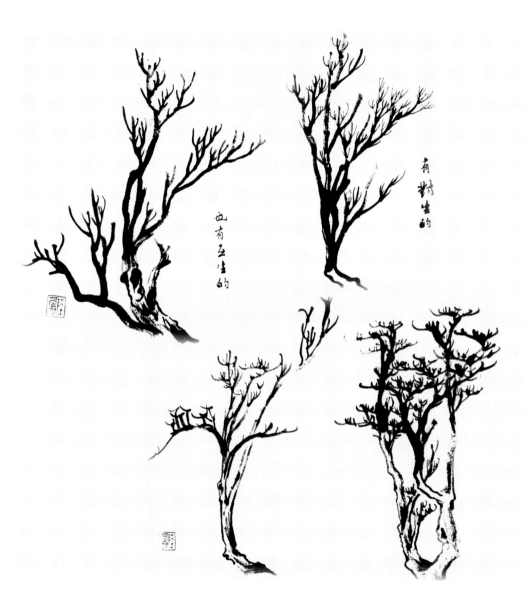

也有互生的

有对生的

树枝（二）

93

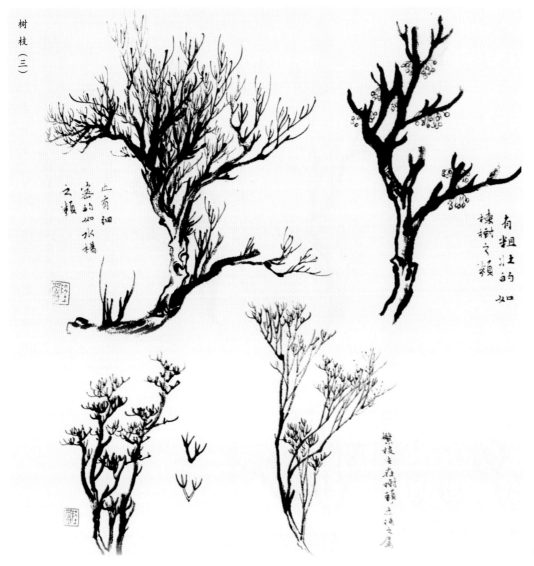

树枝（三）

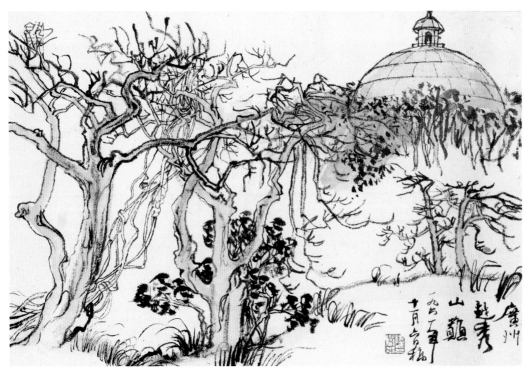

枯树图例

## 1.点叶

介字点极难画，每笔要送到底，收笔处要圆浑。

圆点，山水画中点叶种类不一，而以圆点用处较广，其点法笔锋平均着纸，笔尖在墨痕中间，从空直下，有如鸡啄米，这样就圆。有次见稀疏雨点着于水泥地上，圆浑饱满，沉着痛快，得未曾有，想到巨然《秋山问道图》大圆点，因此悟入圆点法。

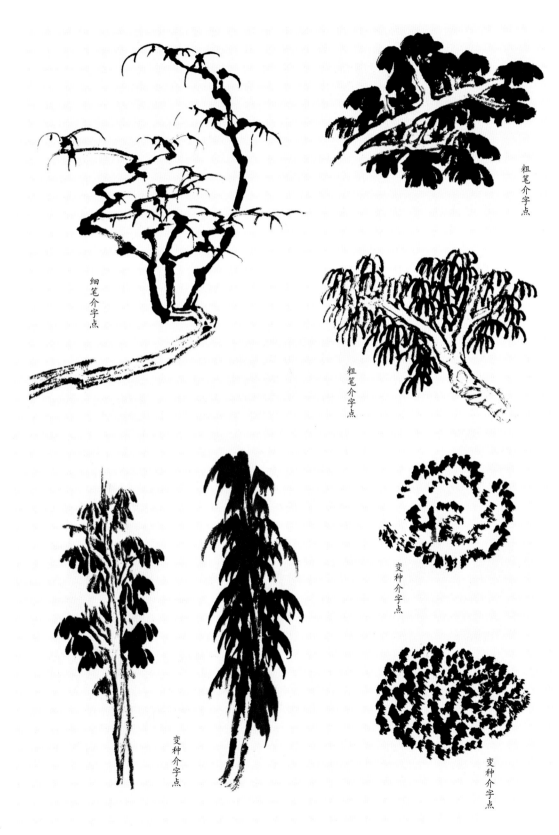

细笔介字点

粗笔介字点

粗笔介字点

变种介字点

变种介字点

变种介字点

介字点

## 2.圆点组织法

元代吴镇、明代文徵明等多用攒三聚五法，吴镇用湿笔胡椒点，文徵明用干笔胡椒点。另外，创造了一种点叫圈点法，点时排列成行，鱼贯而进，四周绕缭，不断点去，合成块面，觉得比攒三聚五较为灵活。点要有疏密轻重，浓淡干湿。在一丛树中，不能到处雷同，要具备每种树的变化规律。

大混点：在琐细树叶的群树中间，用上几株大混点树，可以破细碎平铺的毛病。尤其画米派雨景山水，近树可用几棵大混点树，后衬松林，粗笔细笔相结合，做到不平。大混点多用在一丛树的最前一株。其画法为用浓墨先画枝干，着根出枝，作灌木状。然后把笔蘸饱水墨，于笔头上蘸上浓墨，卧笔纸面，笔尖向外，使笔作半弧形，逐笔点去，如是每一点上浓下淡，几点重叠上去，浓淡分明，可见笔路。画中景山头，满眼空翠，青黛欲滴，也可参用此点法，但浓淡不宜太强烈，而且较整齐。

平头点：用淡干笔横卧纸上，点时笔往后拖，略作弧形，依此点去，以其墨色干淡，画在丛树前面，作受光处，后面衬以浓墨点，以见层次。

平笔点：先用淡湿墨画树干，不等干，即用干笔浓墨点，笔锋直下，平画整齐如栉。或笔稍横卧，画时略作半弧形。层层点去，以其干笔着在湿笔树干之上，使略有渗出，增加笔墨丰富之感。这种平点，看似几划，要臂腕同使，须用全身力气。

下垂点：画好枝干后，用干笔往下擦几笔，然后用正锋笔画下垂点，可有疏松苍茫之感。

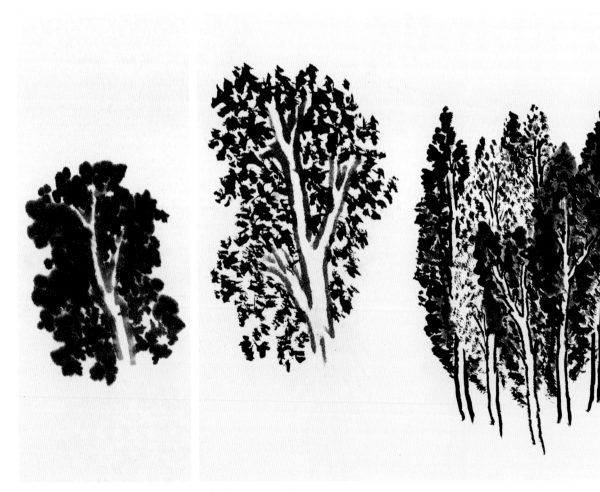

圆 点　　　　　胡椒点

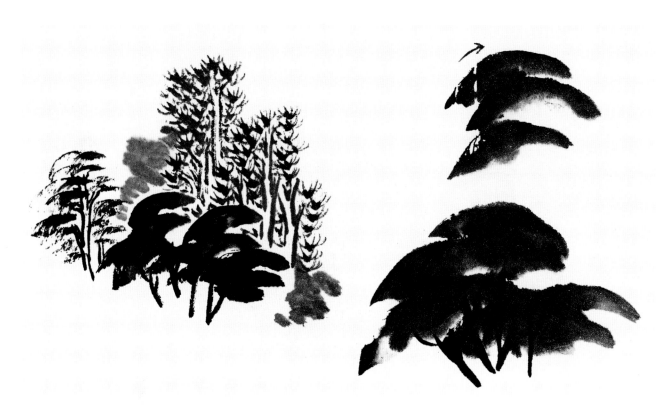

大混点

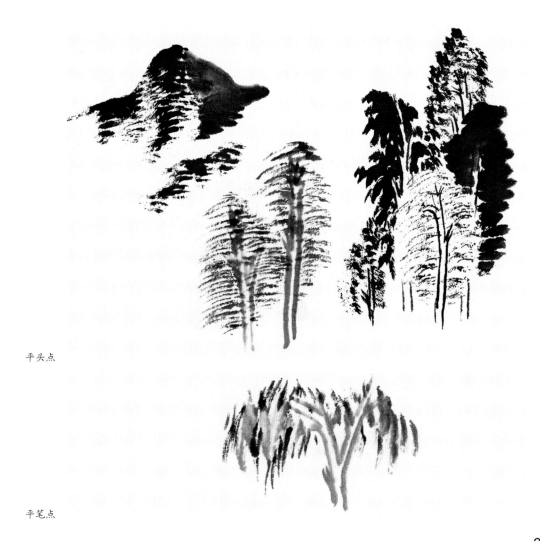

平头点

平笔点

点树叶，以松飞柳画法最多。

夹叶，每一种树叶点法，大致有其一种墨笔点，多有一种夹叶双勾画法以配之。松针无双勾者，因太细。

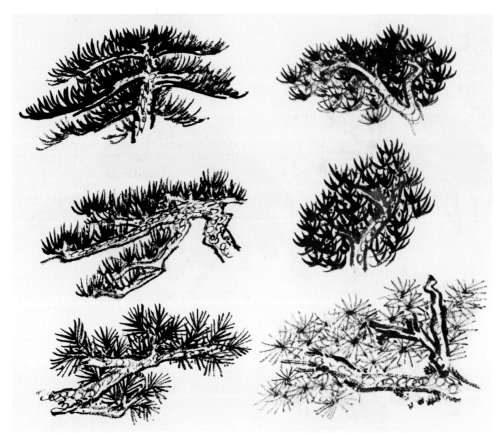

松树叶点

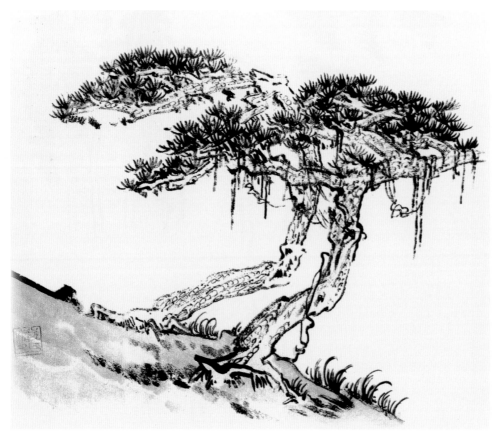

古松

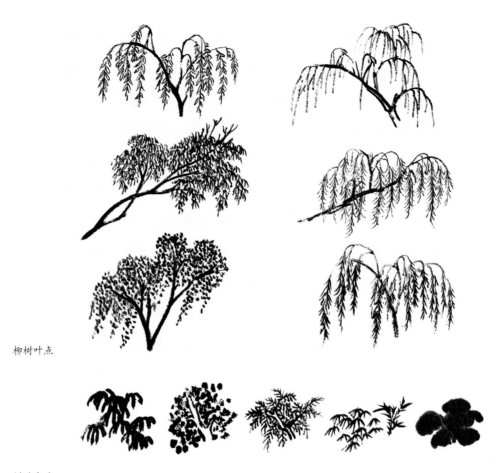

柳树叶点

树叶点法

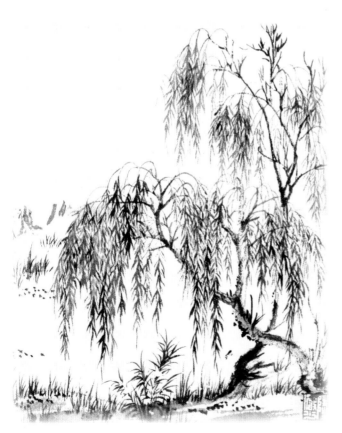

柳树

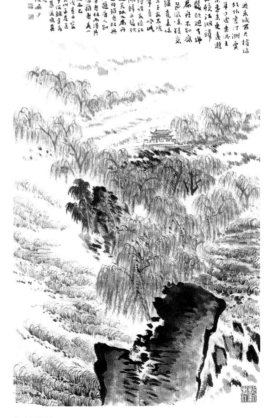

柳树图例

99

画椿树叶成组状，上中间一笔先画，有适当的距离，让叶画后，不脱不离，疏密恰好。

树叶双勾法

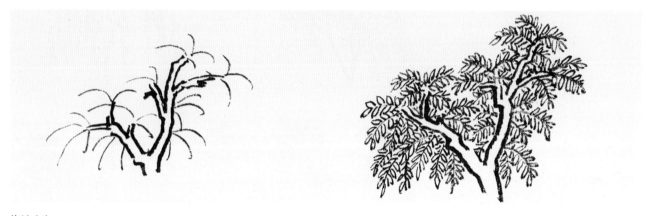

椿树叶法

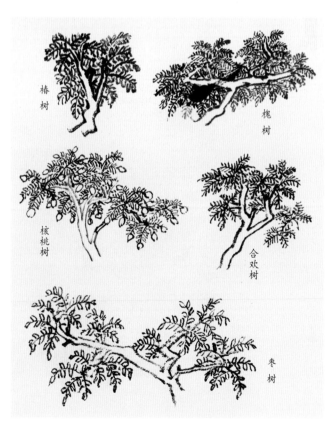

各种树叶

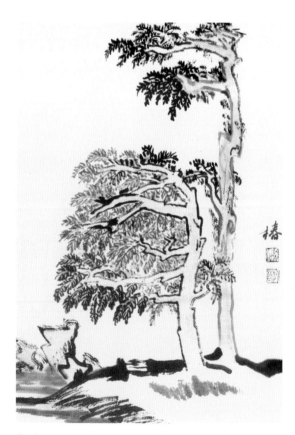

椿树

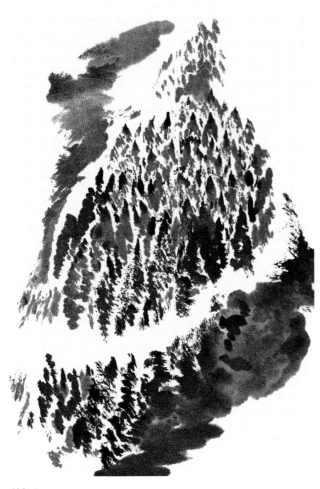

刺杉林

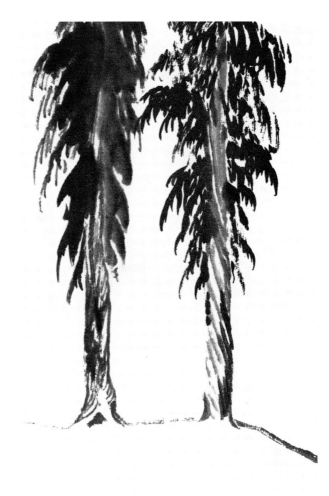

柳杉

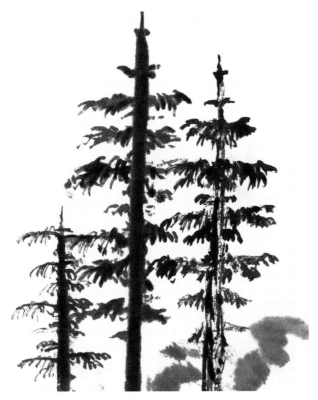

刺杉

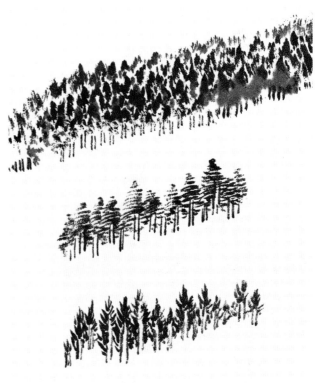

远树

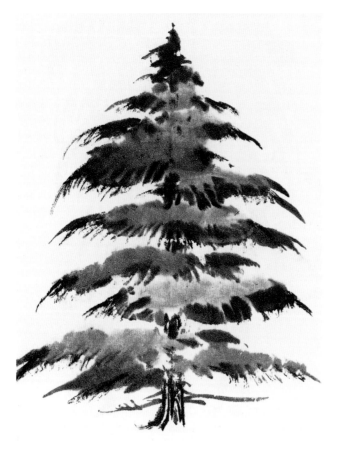

雪松

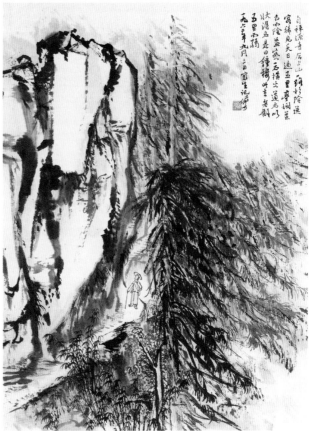

松树图例

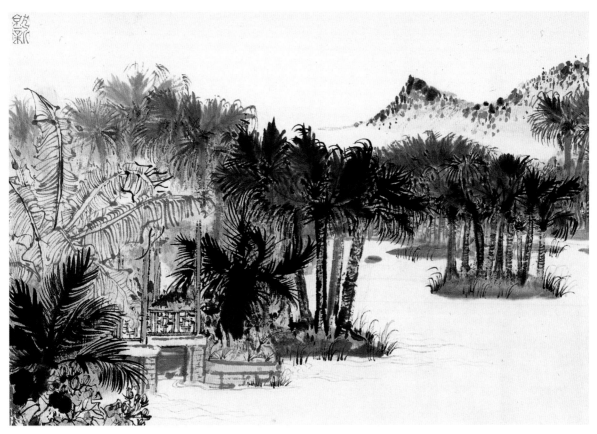

树法图例

芦草，在近水处，画上几笔芦或草，能添生意，并可因构图的需要，补其不足。先画沙滩，不等干，浓墨画上芦草，用破墨法取其变化。

画大草用腕，画细草用中指，其组织是两笔或三笔成一组，接连画去，笔要圆劲兜得转。

芦荻，先画直干，宜齐密，然后生叶，有一面生者，亦有两面生者，一面生者是有风。

画蒲，线条放长，其末杪稍向上，随风摇曳，婀娜多姿。

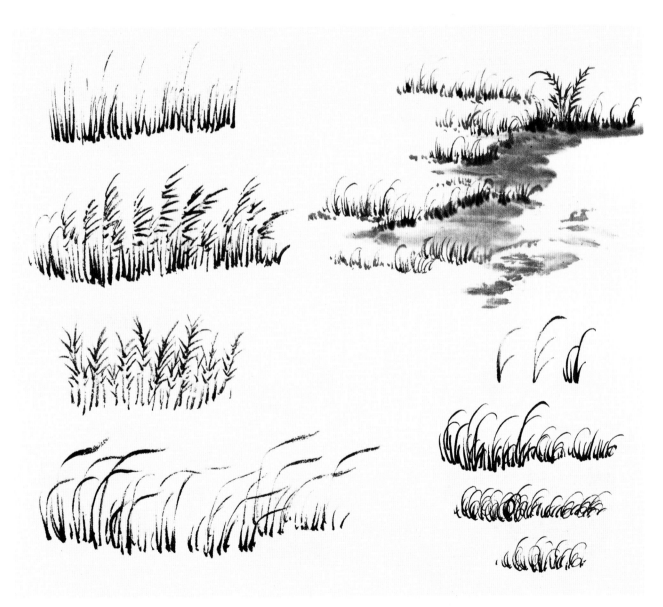

芦草

竹种类繁多，竹叶在画法上不外乎向上和垂下两种。在山水画中所表现的竹，因是远看，和专画竹的有所不同。

毛竹形虽高大，而竹叶甚细，逐节分台，色带黄绿。

在井冈山见满山毛竹林，滴露和烟，形态殊胜。

毛竹林

竹林

慈竹为竹之一种，庭院多植之。阳朔山水，亦多是竹，隔年十月出笋，其长如鞭，下年四月始生叶。

仰画小竹法，先画细枝，依枝生叶，用无名指往上剔之。起笔重，末梢尖劲。

下垂小竹法，主干已定，先画细枝，依枝生叶，用中指剔之，或介字，或人字，末梢宜锐紧多姿。

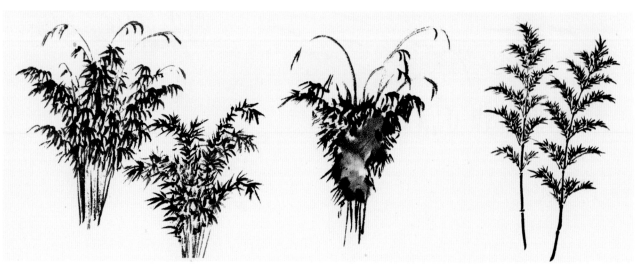

慈竹

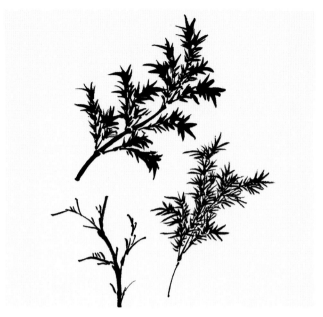

仰竹

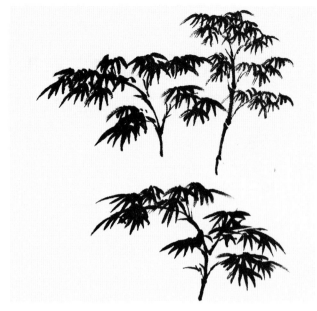

垂竹

雪中红树画法为先看形势，选择地位，画成主干，设以墨青色，然后用淡墨勾出叶形，用淡朱磦水拖，待干，再用朱砂依墨笔套上，叶中上施粉，以表现雪。

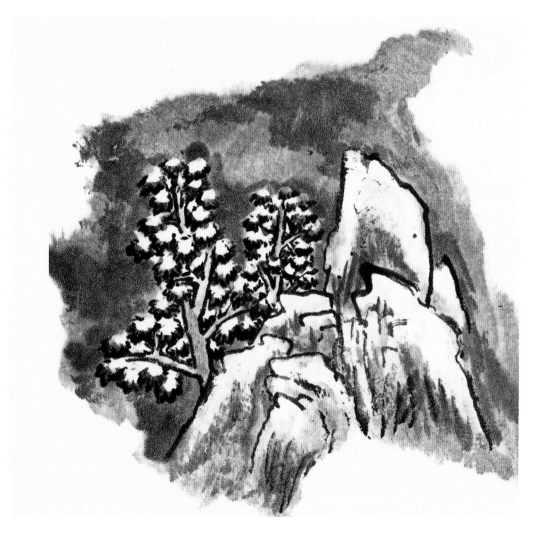

雪中红树

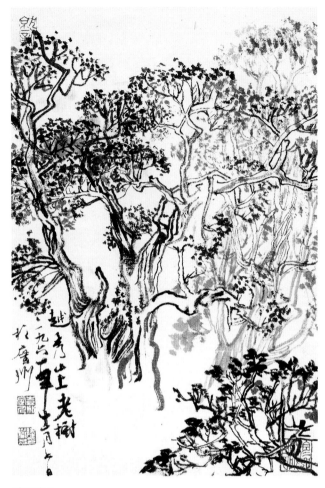

树法图例

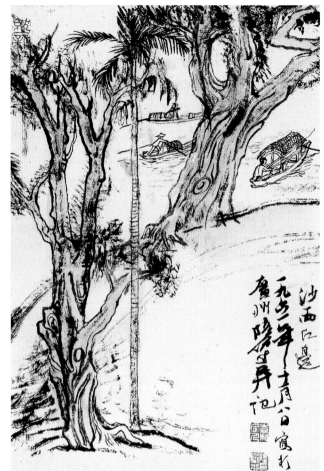

树法图例

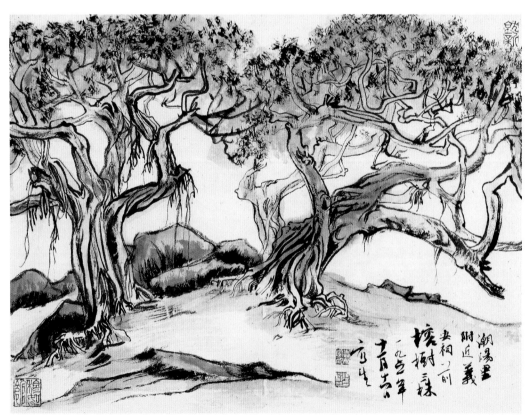

树法图例

106

### 3.设色秋景

夹叶秋林画法，一丛几株，每株点叶不一，着色亦异。红树枝干宜墨青。

一丛树最近受光处，可设藤黄稍加花青，以别于后面的青绿色。

设色已足，画秋景可以加点朱砂或少许洋红点子。不宜整幅平均对待，通体皆点，可择一面或上或下，或左或右，连续点去，其他不点放过，以避免平。

画秋树林，红紫蓝染。先蘸朱砂，然后在笔尖再蘸曙红、藤黄或深绿色，间以纯朱砂点，点成圆点或介字点。求其变化，色彩丰富。

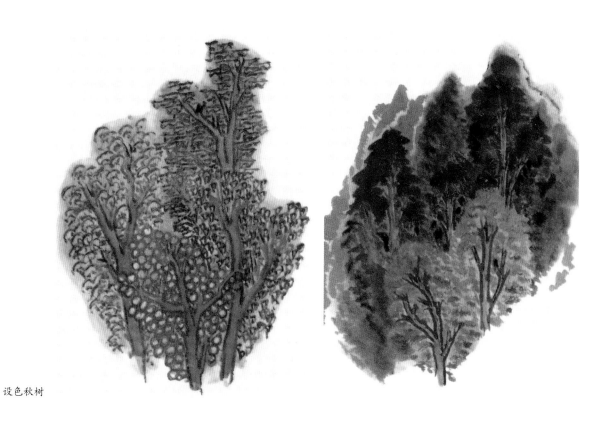

设色秋树

设色秋树

设色秋林

设色秋林

108

设色图例

设色图例

# 石 法

在山水画传统中，皴法是画山石最重要的技法，学者必须打下坚实的基础，才能免去"空""乱""薄""脏"等毛病。

皴法分两大类，即披麻和斧劈。所有其他皴法，都由此两派演变派生出来。

## 1.披麻皴

长披麻皴全用中锋画，要有条理，但也要有变化，演变而为卷云皴、解索皴、荷叶皴。短笔披麻，其势似长披麻，但用短笔，连续出之，演变而为豆瓣皴。

长披麻皴

短披麻皴

李思训勾斫法：用卧笔中锋勾山峰框廓，再在山岩凹处勾斫钉头，形成阴阳面的凹凸变化。勾，即山石外框及脉络。斫，即名叫钉头皴，又名小斧劈。勾斫法，用于西北的山较多。勾是硬软笔，斫是硬笔。勾斫时，用笔应注意转折，起笔时要着力。特别应注意：由皴靠外框，皴时要以大间小、以小间大，层次明确，结构清晰。这是各种皴法中带普遍性规律的。

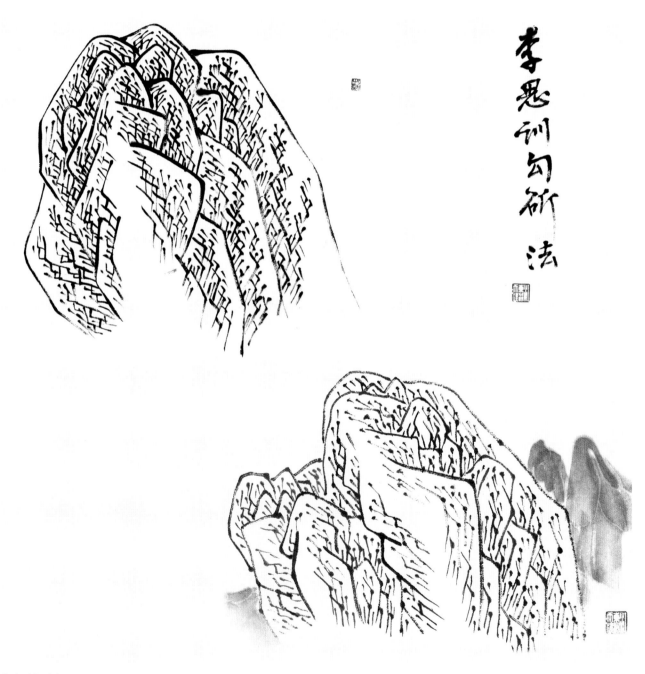

李思训勾斫法

王维渲淡破勾斫法：先勾山石框廓，再在脉络凹处勾斫钉头皴，画时笔尖要有力。勾斫好后用淡墨"破"凹处，再以浓一点的淡墨分层次加上。渲淡，即用淡墨水"破"勾斫凹处，分出阴阳面，即是"破墨"。"破"包含阴阳、凹凸、阴影诸法。

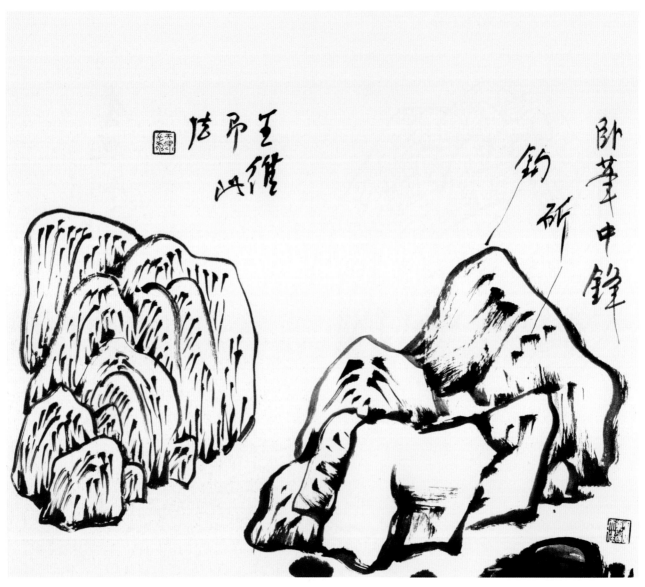

王维渲淡破勾斫法

荆浩鬼脸、横解索皴法：先勾山石框廓，用卧笔中锋在脉络凹处加横解索鬼脸皴，皴时注意头上有集中之点，几个在一起，不能平均，要有整体有纲领。这是从勾斫法上演变出来的。皴好后用淡墨水"破"，再加鬼脸横解索皴，最后加苔点。

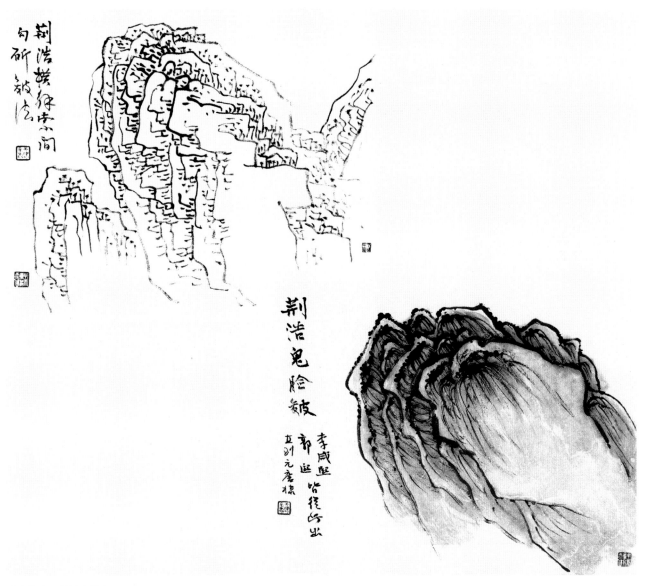

荆浩鬼脸、横解索皴法

董源长披麻皴法：先勾山石框廓，略加披麻皴，落笔时干点、毛点，再用淡墨水"破"，在半干半湿时用淡墨水反复"破"（注意要全部渲染）。干后用淡墨水"破"，墨不宜太浓，多渲染几次使画面湿淋淋，要渲染得无笔迹但又见笔迹，渲染又忌过重，每次轻轻加染，逐渐深厚丰润而不留笔痕。再画远山。

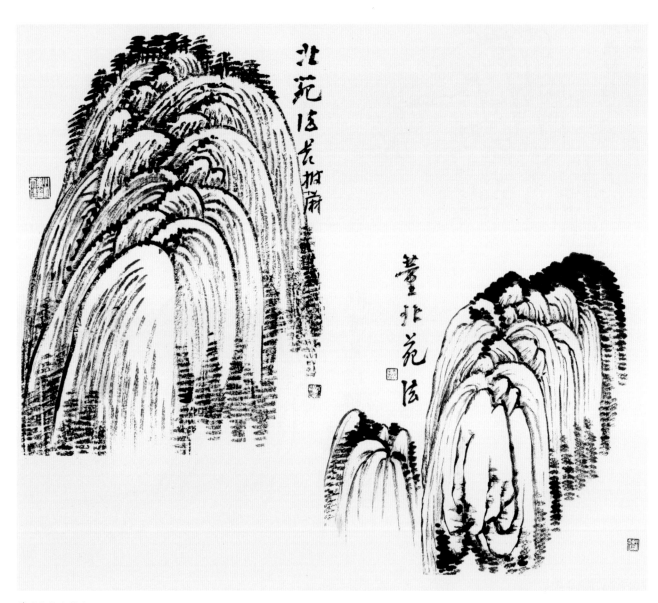

董源长披麻皴法

董源浑点法：（上图）先用淡墨勾山石框廓（勾框时须有浓淡虚实）。略加披麻皴，下笔时用倒笔皴，再在山石下边"破"淡墨水，要有韵味。"破"好后画远山。等干后用破秃笔打底加横卧点（实际上是远看的小丛树），注意不能机械地整齐排列。再用淡墨水"破"。（下图）等干后，前峰再加披麻皴，远山再加大浑点，落笔要从下往上加，笔尖朝左向上横卧擦，要有浓淡。最后前峰加苔点。

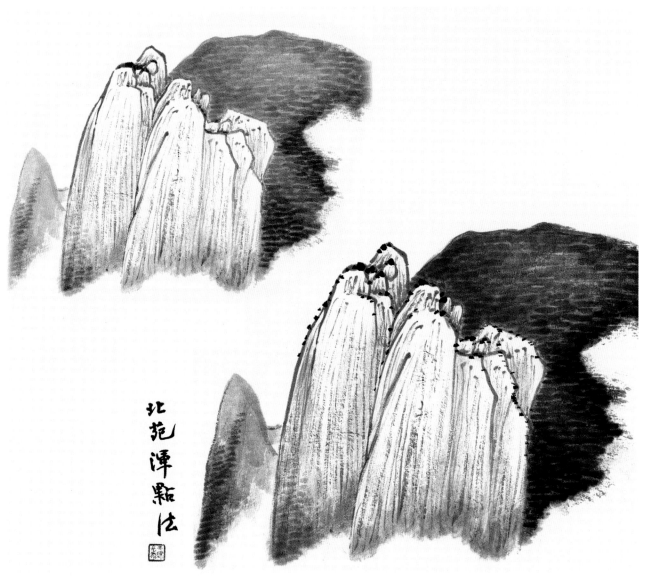

董源浑点法

范宽钉头、豆瓣皴法：先勾山石轮廓，在脉络凹处勾斫钉头、豆瓣皴（用焦墨），皴时注意结构，防止松，注意过脉。皴好后再在山顶上加点（小树），注意聚散。

范宽钉头、豆瓣、雨点皴法：先勾山石框廓，在脉络凹处加豆瓣、雨点、钉头皴。用淡墨水"破"凹处。后加山顶丛点，再画远山。

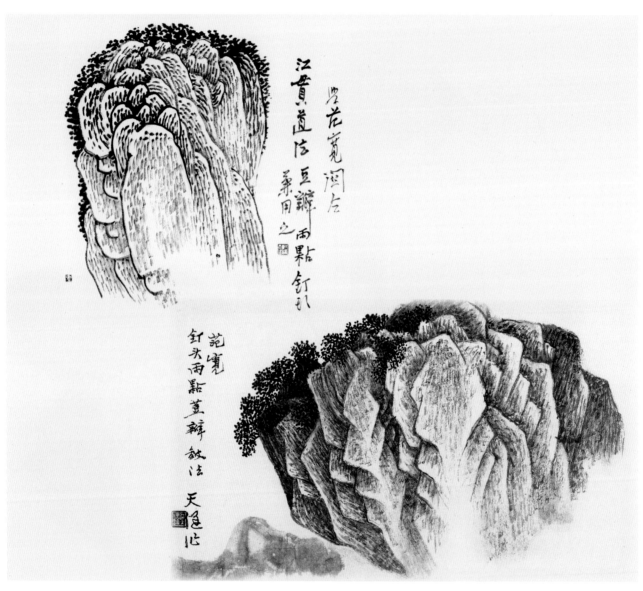

范宽钉头、豆瓣、雨点皴法

巨然短披麻皴法：先勾山石框廓，山顶加矾头，墨色浓一点，勾好后加皴。笔要尖一点的，下笔时上尖下肥，蘸一笔一气画成，自然有枯有湿。皴好后用淡墨水先后"破"几次，"破"出阴阳面，再画远山。再用深一点的墨加皴，要注意松紧调和，皴好后，再用淡墨水"破"。干后再加皴，最后用重墨画树丛和攒点。

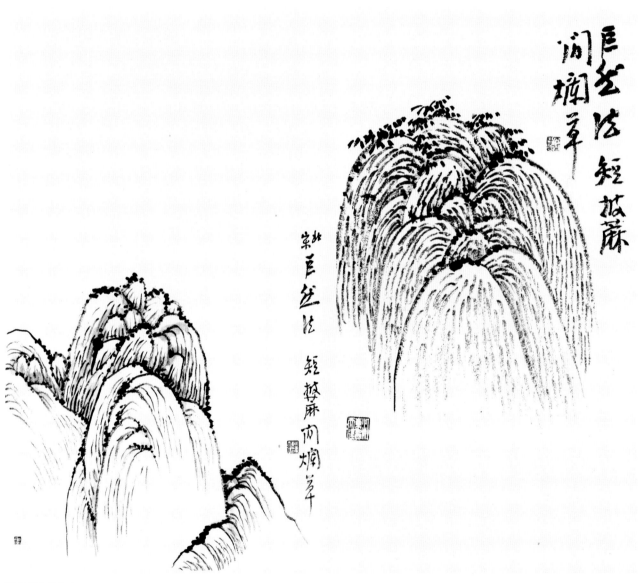

巨然短披麻皴法

郭熙卷云、鬼脸皴法：先勾山石框廓。加皴，用秃笔斜卧勾，有的往下卧笔从底下擦上，略皴好后用淡墨水"破"几次，连续加之，使其产生立体感。再画远山。全部再用较浓的墨重新加皴，注意皴到下面的须虚、淡、枯，最后加攒点、泥里拔针点，下边再用中锋直注啄下，笔头要毛、松、枯、黑。

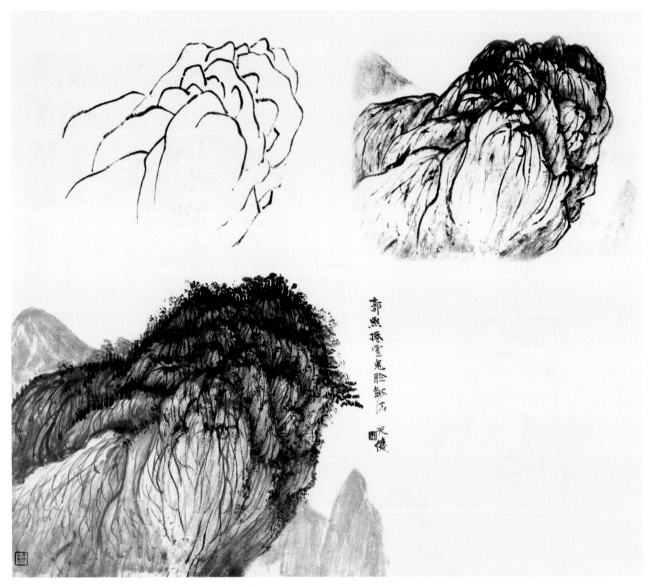

郭熙卷云、鬼脸皴法

郭熙卷云皴、鬼脸石法：同样先勾山石框廓。用
秃笔斜卧勾皴，有的往下卧笔从底下擦上，使之产生
立体感。再用略淡墨画远山。全部再用较浓的墨重新
加皴，注意下面的皴须虚、淡、枯，最后加攒点。

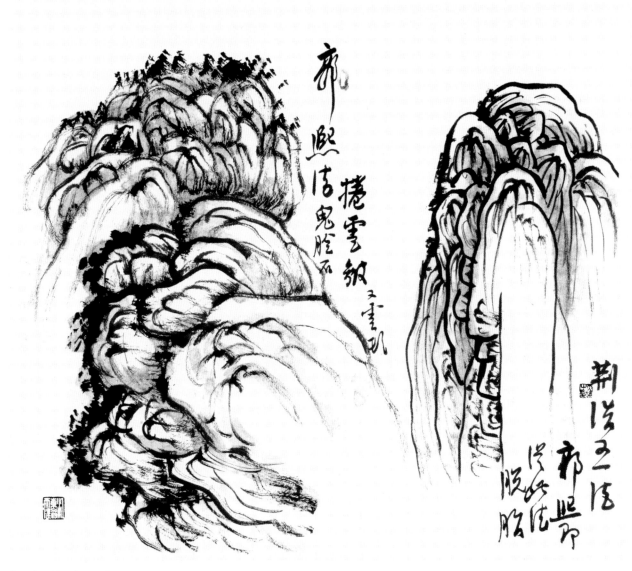

郭熙卷云皴、鬼脸石法

燕文贵骷髅、钉头皴相间法：先勾山石框廓，线条要粗大，下笔要灵活，勾好后用淡墨水渲染凹处。等干后加矿皴，墨暂不宜浓，下笔先从线边往下刮上，再从上往下矿钉头，以大带小（同样注意不能出霸气、作气），皴矿好后用淡墨水"破"，"破"时淡墨水浓淡相间，要有阴阳面。等干后再用浓一点的墨加皴矿，皴好后再上淡墨水，注意受光部位不能上淡墨水，最后加介字点。

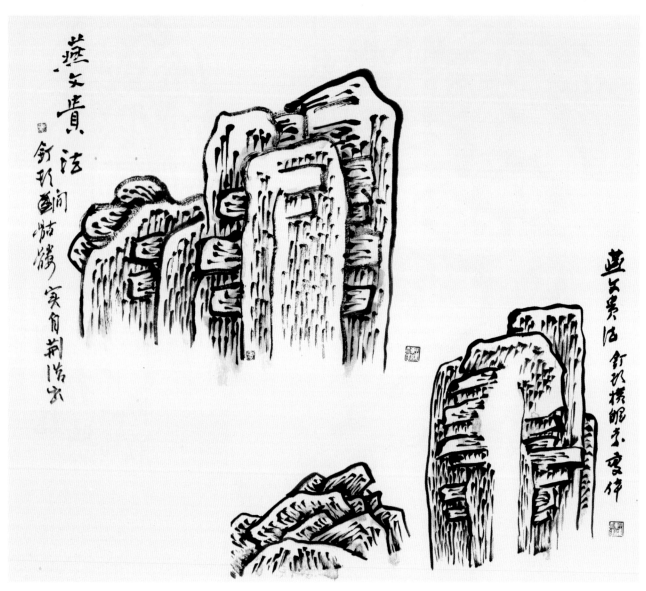

燕文贵骷髅、钉头皴相间法

米芾落茄法：先用淡墨勾山框廓，再用淡墨水渲染出凹凸面，等将干未干时略加稀松的披麻皴，下笔要枯，再以淡墨水渲染。等干后再用浓一点的墨加矾头，加框线，个别地方加披麻皴，用较大一点的笔加横卧点（落茄法），从下边往上加，下笔要呈橄榄形，要相互勾搭，粗略加笔后，再用淡墨水渲染。等干后再加中间横点，下笔要有层次，避免"草鞋底"，最后攒点。

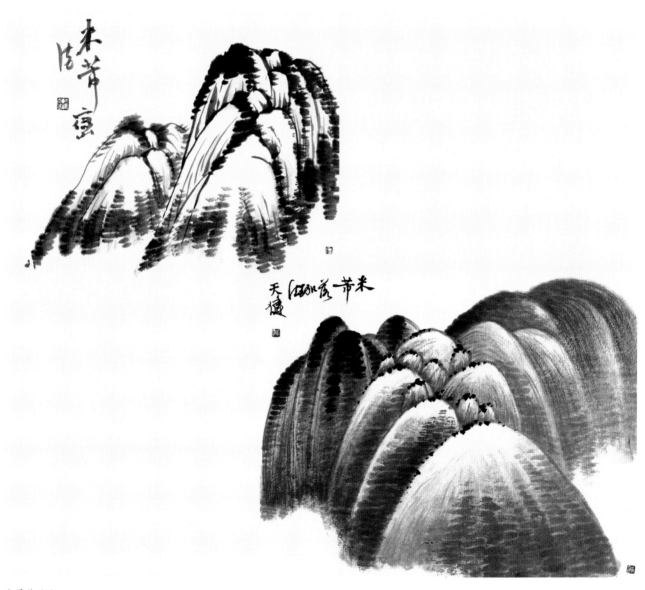

米芾落茄法

黄公望石法：先用较小秃笔勾皴（这叫金刚杵又叫绵里针，是弹性中有力的笔势）。皴好后，在山石下边加横点，用笔横卧下点，点好后用淡墨水"破"。等干后再加皴，最后点苔。

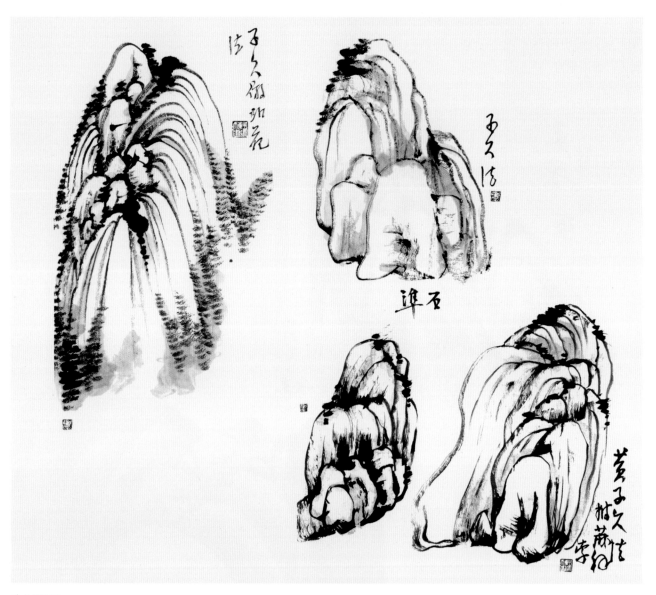

黄公望石法

赵孟頫短披麻皴法：先勾山石框廓，在脉络凹处加皴，再用淡墨水"破"皴迹，第二次"破"时，凹处用淡墨水深一点。等干后加苔点。

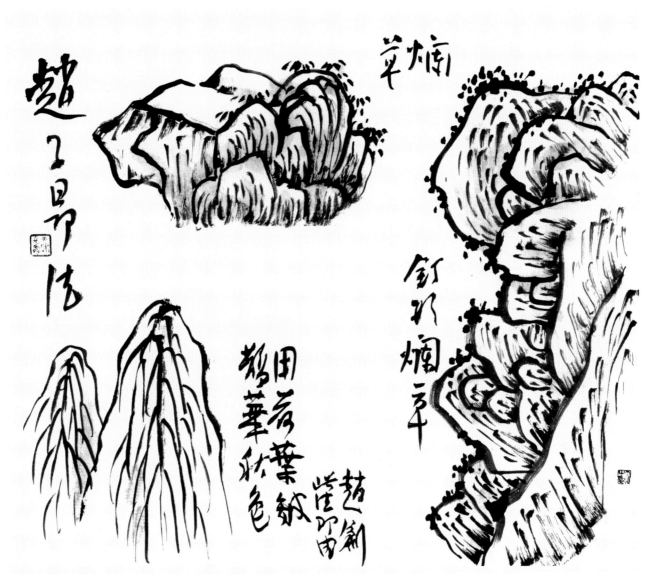

赵孟頫短披麻皴法

王蒙渴点短披麻皴法：先勾山石框廓，加短披麻皴，用笔以直竖中锋，落笔要枯，皴好后用淡墨水"破"几次，在凹处加时，墨色须深一点。等干后，再用较浓一点的墨加皴，从上到下，墨色要有浓淡，皴好后加渴点。

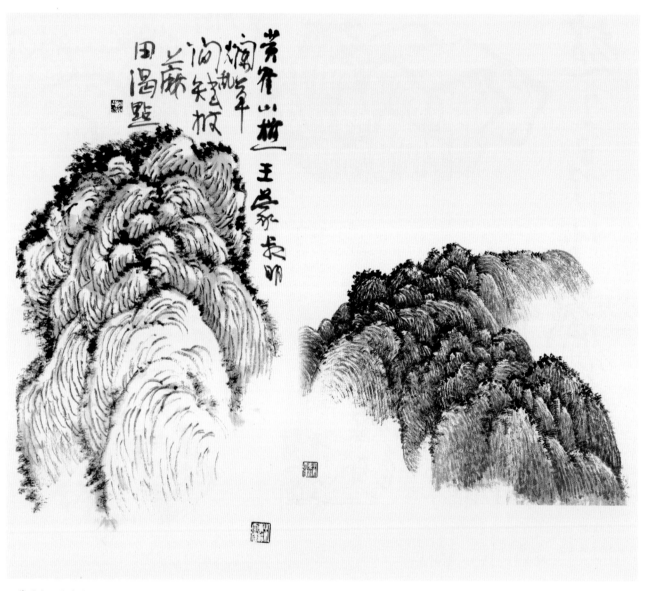

王蒙渴点短披麻皴法

王蒙游丝袅空皴法：先勾皴山框，略皴后再用淡墨水"破"凹处，山石下边反复加几次，"破"好后用较小笔加皴（在湿时加皴叫破网皴），再用淡墨水个别"破"。画远山，下笔要快。干后再用浓一点的墨加皴，注意不能乱。皴好后全部上淡墨水渲染，干后用浓淡墨加渴点。

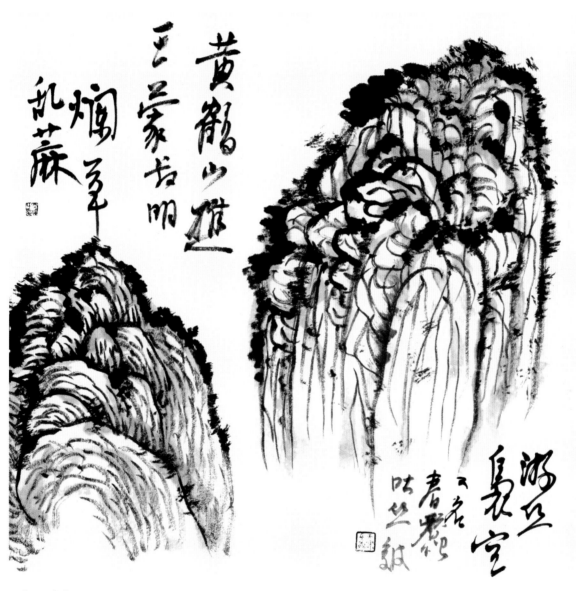

王蒙游丝袅空皴法

沈周石法：先勾皴山石，用大笔画远山，用淡墨水"破"凹处，再用稍浓墨个别加勾皴。等干后加苔点。多以秃笔写出，中锋、侧锋兼用，笔力刚劲。皴法多为短披麻，用笔带有短斧痕，笔笔交代清楚，给人以苍劲厚实之感。

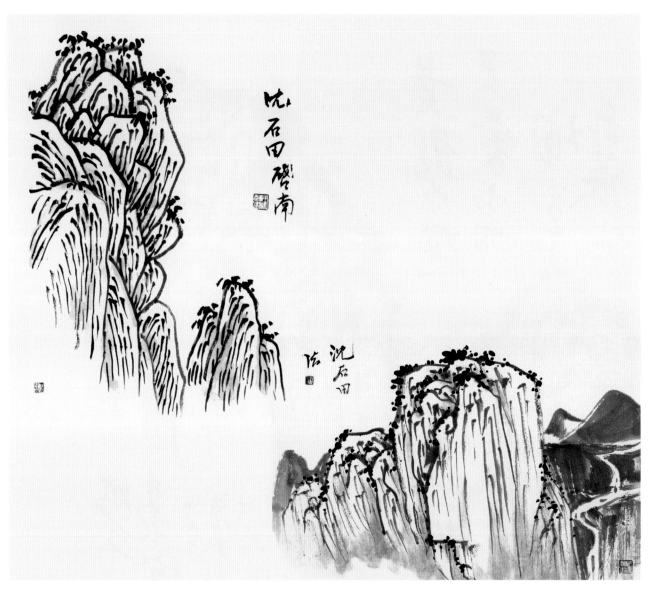

沈周石法

唐寅折带皴法：先用尖笔勾框，再加皴，注意大
带小，皴好后用淡墨"破"。"破"要有层次，使之
有立体感。再画远山。

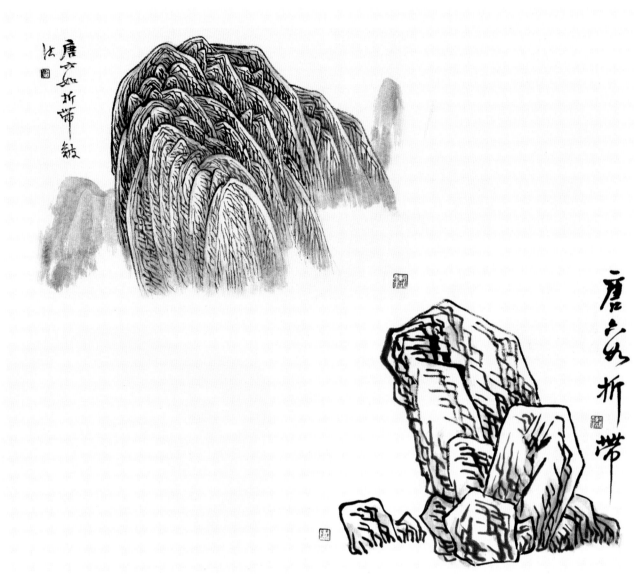

唐寅折带皴法

文徵明石法：先用直注中锋勾山石框廓，勾时要注意勾出山石的前后面，才能体现山石的圆厚。然后用卧笔侧峰加马牙、刮铁、钉头皴。注意，如马牙皴下笔要齐整，刮铁皴下笔长短不能齐，刮铁皴多用笔自上而下，少部分是自下而上，用笔互相呼应，上下结合，互相补充。皴好后用淡墨破，多加几次，凹处加时，淡墨可稍浓一点。文徵明粗笔一路，也取自李唐小斧劈皴法。但更具写意性，书法意较浓。

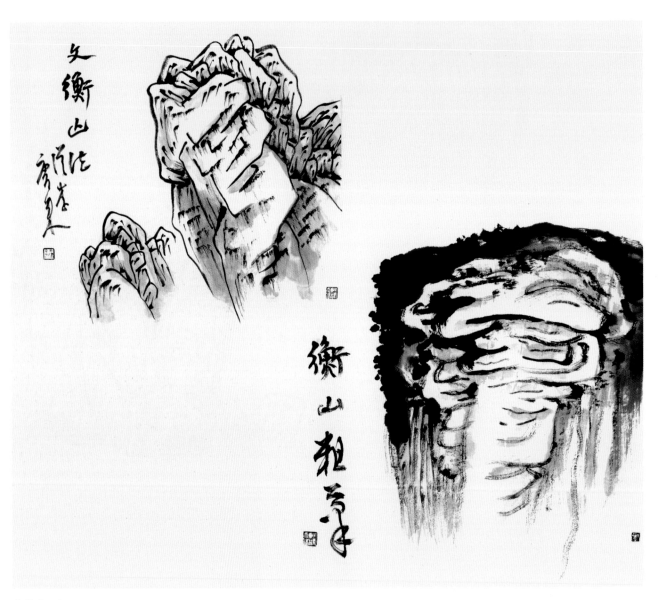

文徵明石法

董其昌石法：先勾山框，后略加披麻皱，再用淡墨水"破"，个别地方须反复加。等干后加浑点（要湿淋淋、淡点），再个别加皱，继以淡墨水"破"。干后再用浓墨加浑点，笔迹要显露出来，最后山顶加横点（先浓点后淡点）。

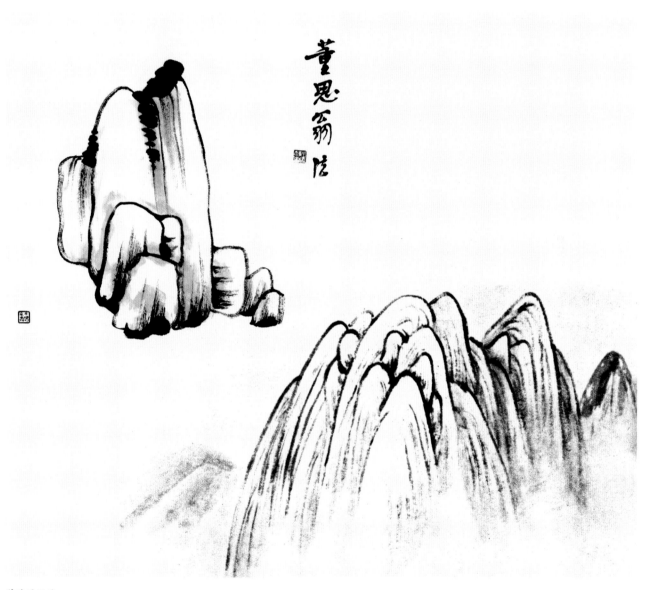

董其昌石法

129

王时敏石法：先勾山框，再加披麻皴，用笔要干些，皴好后用淡墨水"破"脉络凹处，反复加几次，画远山。等干后加皴，加横浑点，再用淡墨水"破"。干后继加皴，用笔要枯、毛、松。皴好后加横点，加时注意要有枯有湿，最后点苔。

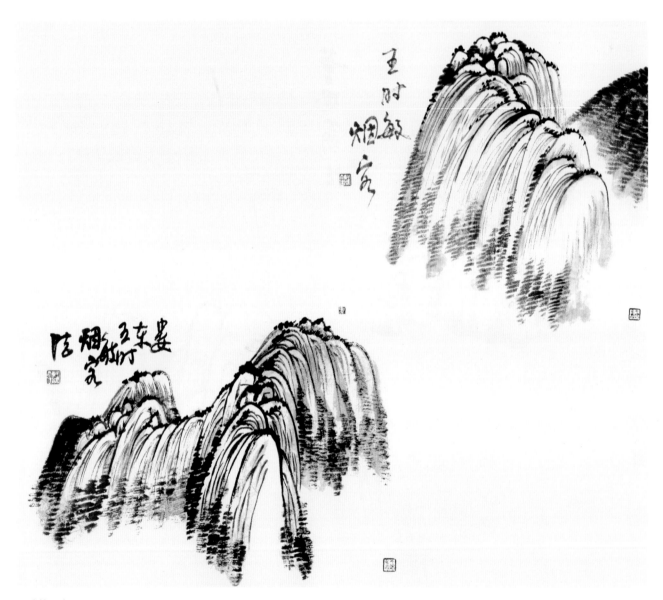

王时敏石法

王翚石法：先勾山框，再加短披麻皴，略皴好后用淡墨水"破"凹处，反复加几次，用淡墨水画远山。干后再用深一点的墨加皴，加横浑点，加山顶小树，加远山，要见笔，有浓淡，有韵，再用淡墨水"破"。干后复用浓墨加山框，加皴，注意是个别加，用笔要枯，山顶再加深浓点，小树周围加淡点，树点好后，再加横浑点，最后加苔点。

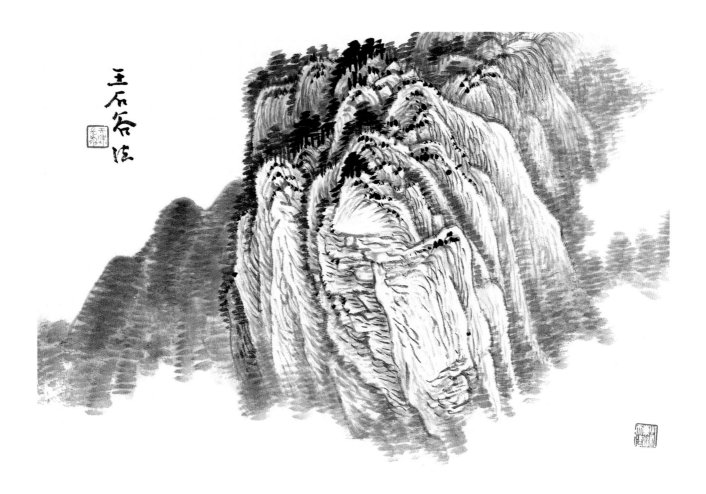

王翚石法

王原祁之山樵法：先勾山框廓，再加皴，下笔要有枯、湿，皴好后用淡墨水"破"凹处，反复加几次。干后再加皴，下笔要枯、毛，皴好后再用淡墨水"破"，最后加渴点。

王原祁之山樵法

吴历石法：先勾山框廓后，再加豆瓣、雨点皴，用笔要枯且毛，最后点苔。

　　恽寿平石法：先勾山框，加披麻皴，再在山下边、山顶加点，用淡墨水"破"阴面，画远山，后加苔点（注意用墨要有秀气）。

吴历石法、恽寿平石法

## 2.斧劈皴

斧劈皴全用侧锋画，以其用笔大小繁简，有小斧劈、大斧劈之分。其主要表现石山，演变而为刮铁皴。

后又演变而为折带皴，不尽是石，也可表现坎岸，因受流水冲击，呈塌陵之状。

小斧劈皴

大斧劈皴

荷叶皴

云头皴

破网皴

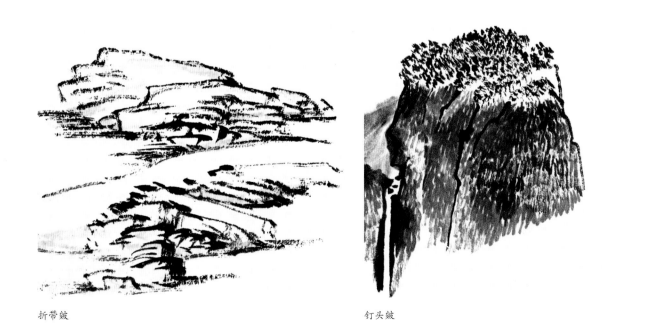

折带皴

钉头皴

石涛石法：（上图）下笔须有力，连勾带皴，浓淡干湿一气呵成。再在凹处"破"淡墨水，画远山，干后加浓点。（下图）同样下笔须健劲，勾皴一气呵成，浓淡干湿互间。

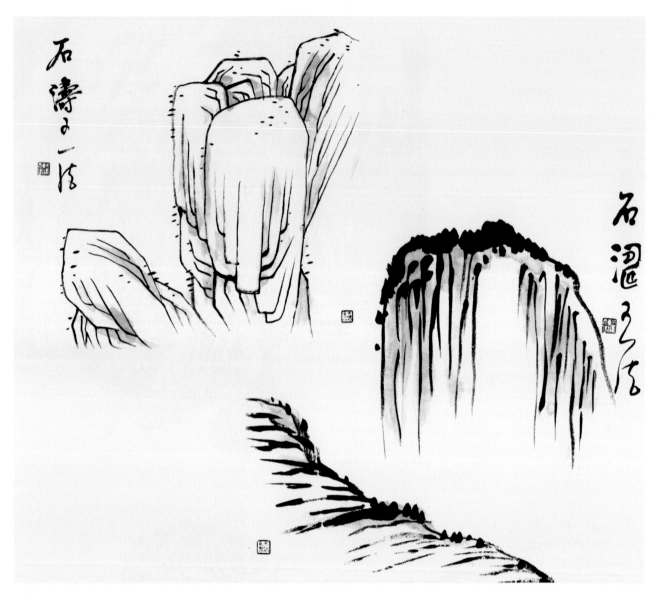

石涛石法

弘仁石法：从倪瓒的折带皴中变化而来的，变化在于：一、勾勒多，皴擦少；二、结构富有装饰味。多用侧锋，行笔要求方瘦挺峭，不能拖泥带水。常以个字、介字点作苔，偶尔也袭用倪氏扁横点。

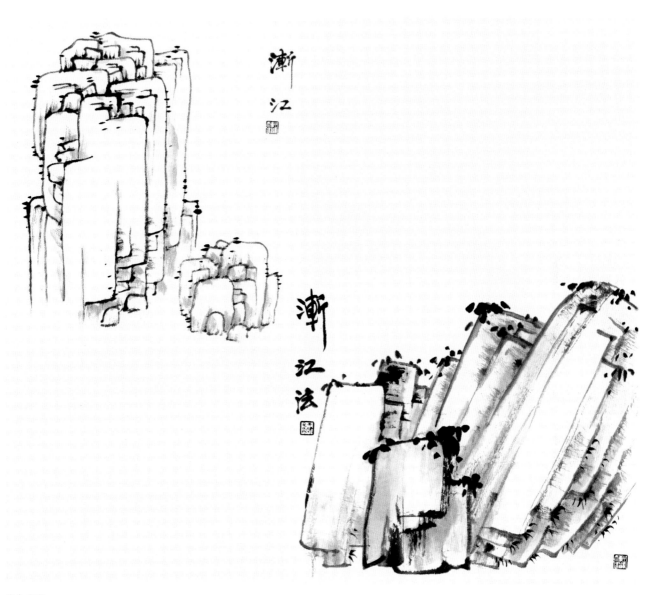

弘仁石法

李唐小斧劈皴法：同样先用直注中锋勾山石框廓，后用卧笔侧锋加马牙、刮铁、钉头皴。用笔互相呼应，上下结合，互相补充。下边用解索皴，以多见层次，皴好后用淡墨水"破"，多加几次，凹处加时，淡墨稍浓。干后，再以淡墨水加山石顶、左面、右面凹处，暗部多加几遍。加时，淡墨要浓浓淡淡，使之有立体感，直到水墨醇厚为止。

萧照刮铁钉头皴法：先勾山石框廓，略加刮铁、钉头皴，再用淡墨水"破"凹处，反复"破"几次，加画远山。干后再重新加皴，墨须浓点，全部皴好后，再用淡墨水"破"。

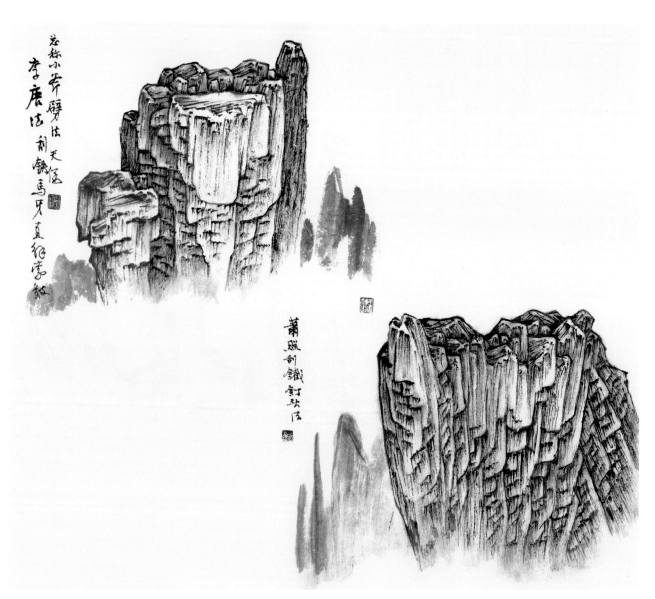

李唐小斧劈皴法、萧照刮铁钉头皴法

夏圭拖泥带水皴法：用清水在要画的山石位置上局部皴擦，潮润后用墨水勾皴山石轮廓，再用墨水加皴，用长锋狼毫中锋下笔，不能全部皴，要分出面来。干后再用较浓一点的墨水个别加皴，最后点苔、加树木。

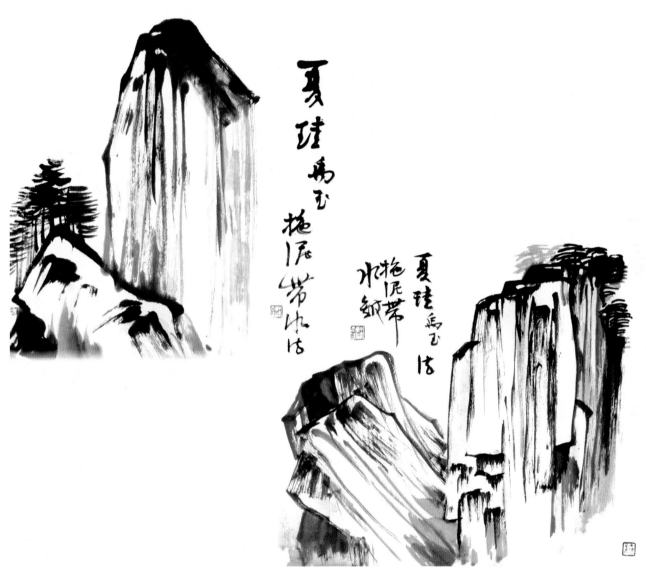

夏圭拖泥带水皴法

倪瓒折带皴法：先连带勾皴，执笔横卧为主，勾折带皴要一气呵成。皴好后用淡墨水"破"，再画远山，干后加横点。

倪瓒横解索皴法：先勾皴，执笔横卧为主，行笔忌光滑，而要毛一些、轻松一些，以显得逸气，连勾带皴需一气呵成。勾皴好后用淡墨水"破"，再画远山，干后加横点。

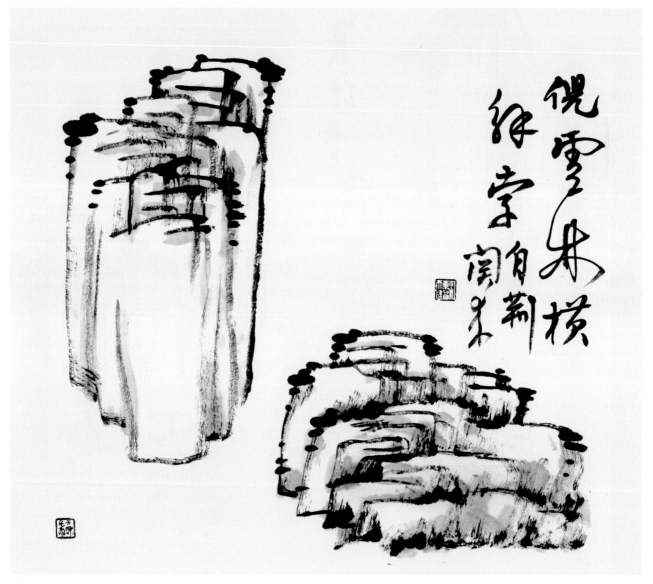

倪瓒折带皴法、横解索皴法

吴镇长刮铁皴法：用卧笔中锋勾山框，加以长刮铁皴。落笔从下刮上（用笔），皴好后用淡墨水"破"，反复几次，等干后加梅花大点（用笔含墨较湿）。

戴进石皴法：先从山石前面起笔，连勾带皴一气呵成，用笔以大斧劈小斧劈互用，须见笔有力。最后加点。

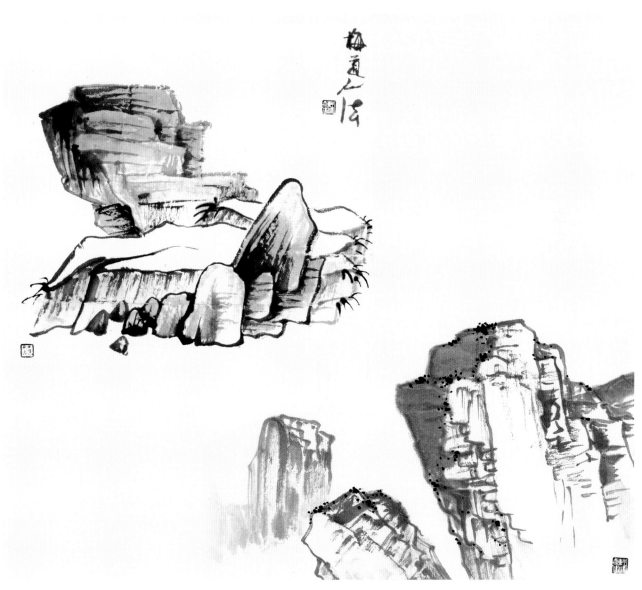

吴镇长刮铁皴法、戴进石皴法

戴进长斧劈皴法：（上图）下笔时自前至后，连勾带皴一气完成，要笔笔见笔。（下图）用淡墨水"破"，反复几次，凹处加深一点，等干后用浓墨加皴，落笔要枯、毛。

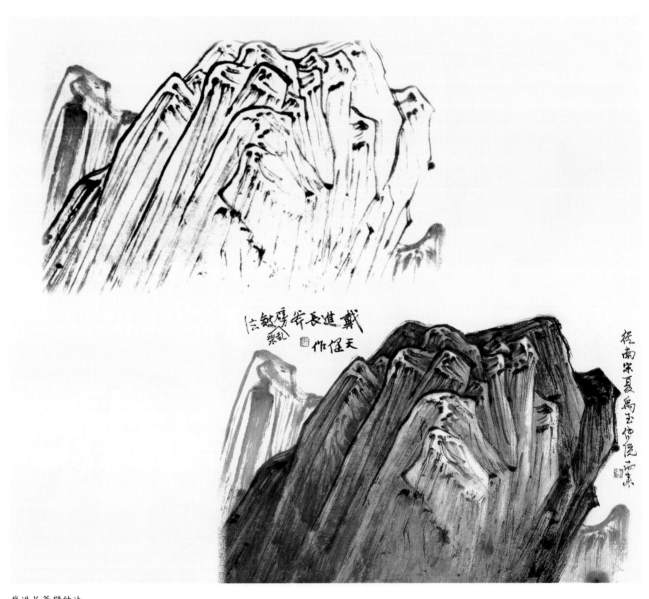

戴进长斧劈皴法

戴进乱柴皴法：下笔时自前至后，连勾带皴一气完成。用淡墨水"破"，等干后用浓墨枯毛笔加皴。

戴进石皴法：此法同长斧劈皴法。下笔时自前至后，连勾带皴一气完成，注意笔笔见笔。用淡墨水反复几次"破"，凹处加深，等干后用浓墨加皴，落笔要枯、毛。

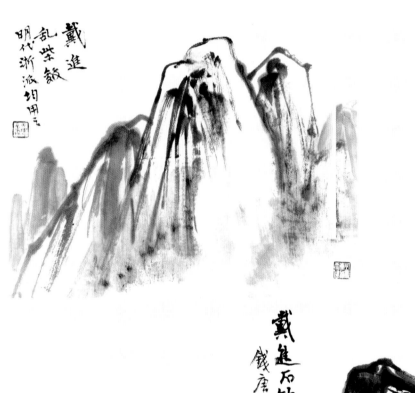

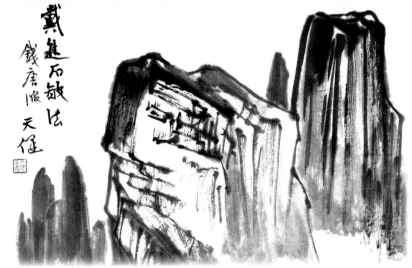

戴进乱柴皴法、石皴法

吴伟破网和乱柴相间法：卧笔中锋，连勾带皴，
用淡墨水"破"，干后用小笔，浓淡墨相间加皴，皴
后再用淡墨水"破"凹处。干后用浓墨个别加皴提
醒，再用淡墨水"破"于未干的墨线上。

　　吴伟破网皴法示范：同样用卧笔中锋连勾带皴
一起画，先画主山，用淡墨水反复几次"破"，干后
用小笔、浓淡墨相间加皴，皴后再用淡墨水"破"凹
处。干后用浓墨个别再加皴，最后用淡墨水"破"在
未干透的墨线上。

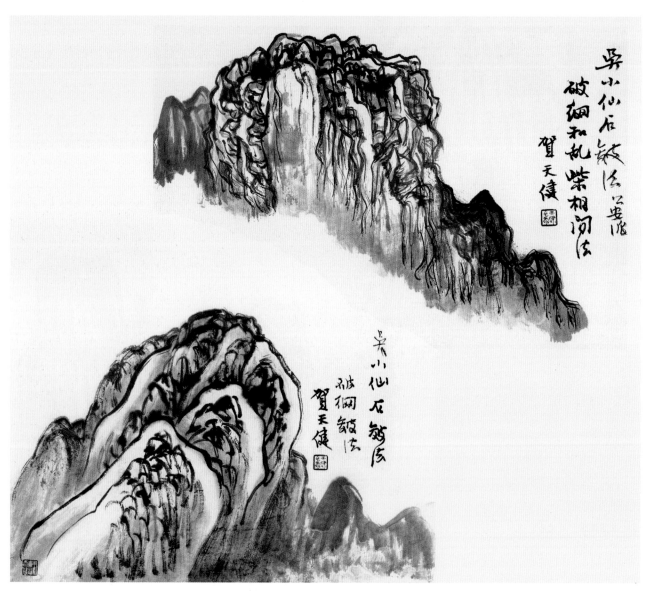

吴伟破网和乱柴相间法、破网皴法

吴伟乱柴皴法：用直竖中锋、卧笔中锋连勾带
皴，以长斧劈、解索互用，浓浓淡淡一气呵成。

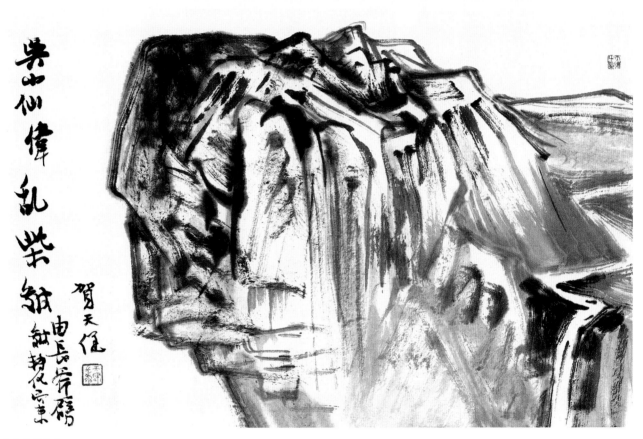

吴伟乱柴皴法

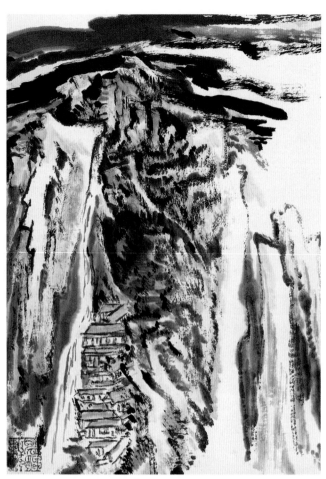

每一片山，在造山运动时，结构相同，所以它的外形也多似。因之画远山也要和近山类型接近，如桂林山多拔地而起，远山近山多类似；北方黄土高原上，山多平头，远近也一样。其他可类推。

但因构图的需要也有例外，如近山多尖顶细碎，用一个大远山包围之，以团其气。反之近山太实，须画细碎的远山以松通其气。山峰连绵，其势如龙，号为龙脉，其山头折叠而进，按照透视，远山不宜画在二山凹处的正中，如此极不合理且不美。山顶上蒙茸一片丛树，大致可用圆点，须有层次。一层深，一层浅，一层干，一层湿，逐层相间，合成一片。有时也可一层圆点、一层细松针点或介字点，总之要层次分明，但又须融洽统一。

在一幅画中，尽可用上几种点苔法，湿点中间，可有一二处用渴苔点，以避免平的毛病。渴苔点法，用极干笔蘸上焦墨，笔根着纸，稍向右拖，以见毛。

皴法图例

皴法图例

皴法图例

皴法图例

# 云 法

画云通常分为勾云和烘云两法。

## 1.勾云法

勾云法适合画流动的云，用线条来表现云的动态。在山岭重叠中，缭绕曲折，左右串联，若趋若奔，得其气势。每一块云分阴阳两面，上面是阳面，下面是阴面，又有"头"和"脚"两个部位，要把它们很好地组织起来，重在自然。画云线条要留得住，既流畅又凝重，又要有变化。勾线时大指、食指执笔稍松，笔杆稍向右上斜，用中指画出曲线，这样线条灵活，且又是中锋。

勾云法

勾云法

勾云法

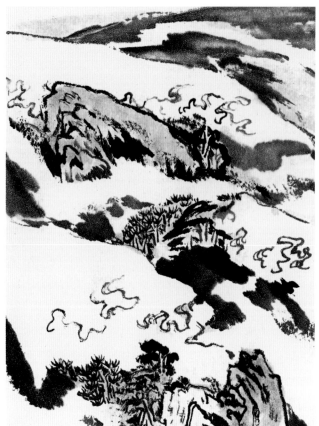

勾云法

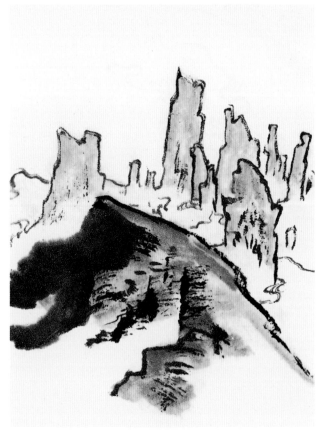

勾云法

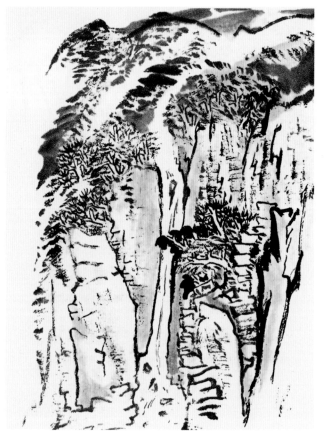

勾云法

## 2.烘云法

烘云法是运用水墨烘出云块，缥缈迷糊，用以表现一种静止的云。可以利用丛树或山石衬出云块，在画时既要留意树石实处，又要看到留出的云块的形态美。

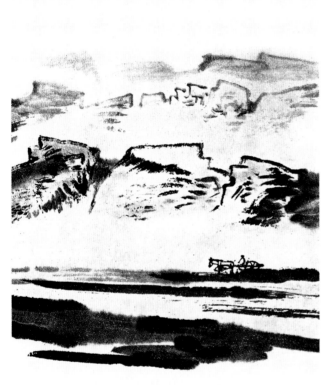

烘云法

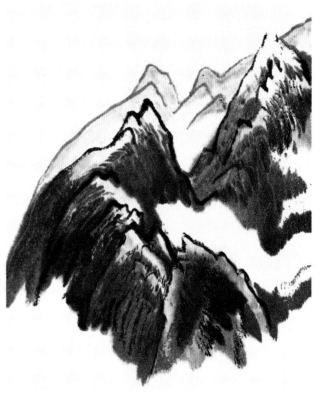

烘云法

151

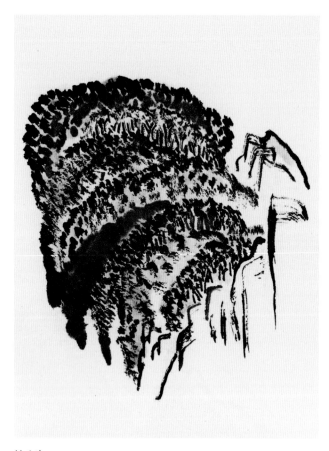

烘云法

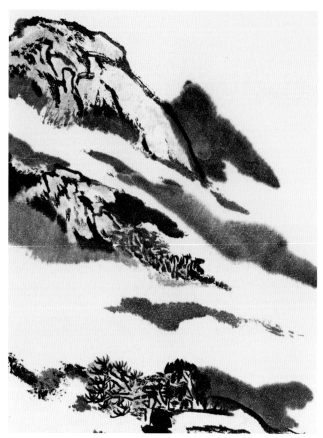

烘云法

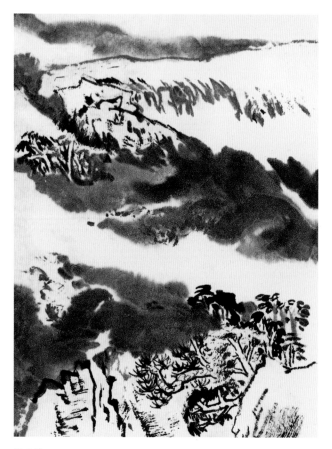

烘云法

烘云法

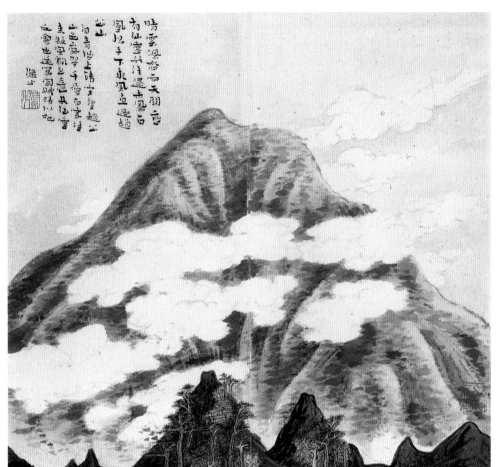

云法图例

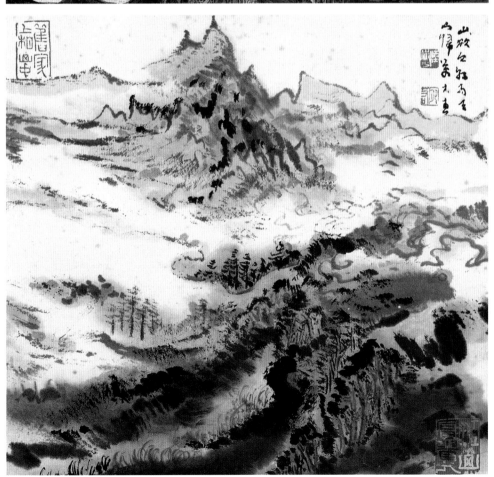

云法图例

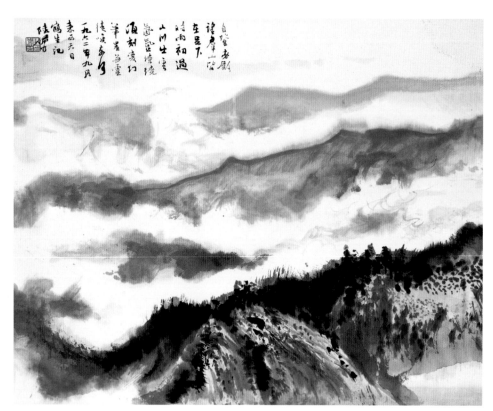

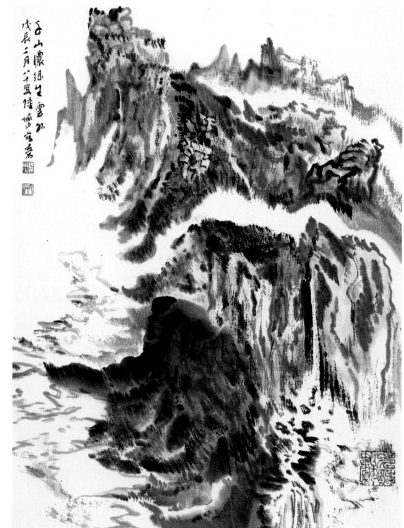

**教学建议与学生作业**

通过本章节的学习，建议学生对传统山水画中的树法、石法、云法做一个系统的临摹，从而真正地熟知各种山石皴法、远近树笔法和云的勾线法，为以后进入创作阶段打下坚实基础。

树法、石法、云法可先单独学习、临摹，在熟练掌握后再进行完整的合并训练。

# 第七章 人物画写生画法

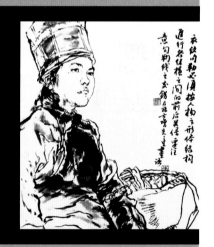

## 画前准备与作画步骤

### 1.画前准备

"象物必在于形似，形似须全其骨气，形似骨气本于立意，而归乎用笔"，用笔是中国画最基本的语言要素。

中国画的用笔决定了中国画的线条，除了起到分割形象的功能之外，自身还应具有审美的价值，即有书写过程中的情感美、音乐美。中国远古象形文字与画相同，有"书画同源"之说，文字由于其功能的需要逐步发展成为符号的性质，与图画分道扬镳，但它们在工具运用的技术性及线条的审美趣味等方面有很多共同之处。传统书法理论中所谓"屋漏痕""折钗股""锥划沙"就是要求线条有力感、浑厚、圆润、遒劲。古来"工画者皆善书"，古代画家"善书"或"以书名世"者不胜繁举。练习书法对于熟练地运用毛笔、提高线条的质量，进而充分地利用线条表现对象及自身情感有很大的益处，所以大量地练习书法，是本课程重要的技术准备。

中国画的线条并不仅仅是自然界中物体的边缘分割，其本身是一种艺术语言的存在方式，有其自身的审美价值。要有圆润、浑厚、遒劲的力量感，又要有长短、徐疾、起伏、顿挫所产生的节奏感和音乐美，以及通过这些线条所构成的结构美。这就决定了我们不可能机械地"以形貌形"，描摹物象，而只能在整体上把握物象的结构和精神风貌，从而胸无点尘，放笔直取。

"移其形似而尚其骨气"，骨就是结构，气就是整体的生命感受。这就是要求我们对所要表现的对象的规律有较深入的认识，对人物生理结构、人体的构造、人体解剖知识有所了解。同时要具备相当的素描和速写的能力，这样我们才能在表现对象时整体地把握对象的本质，不至于陷入对象琐碎的细枝末节而不能自拔。整体不等于细节的拼凑，局部的深入只有在对整体把握的前提下才能加强对象的真实性和表现性，盲目地罗列细节只能破坏艺术的感染力。

艺术的学习，除了技术之外还要具备一定的修养，这种修养是通过广泛的理解和临摹获得的。中国传统的山水画"咫尺千里"，通过线条的勾勒、皴擦、点染，反反复复，千笔万笔塑造出一个整体的形象。花鸟画三笔两笔就把一幅画分割得生动活泼又妥帖自然，"增之一笔太多，减之一笔太少"，简练到不可再简练的程度。无论是繁笔的叠加与塑造，还是简笔的概括与提炼，都与人物画有着密切的内在联系，能够丰富人物画的艺术语言。所以对相关的画种题材有所了解和掌握，对人物画的写生和创作有着潜移默化的作用。

### 2.作画步骤

①观察

对模特进行从整体到局部的全面仔细的观察，得出整体印象，进而对画面的表现方法和效果进行预期的设想。

②起稿

用木炭条简约勾画出形象的位置与轮廓，要注意大的基本形，不要过于描绘细节，以使我们在下一步勾勒时能处于再创造应具备的兴奋状态。

①

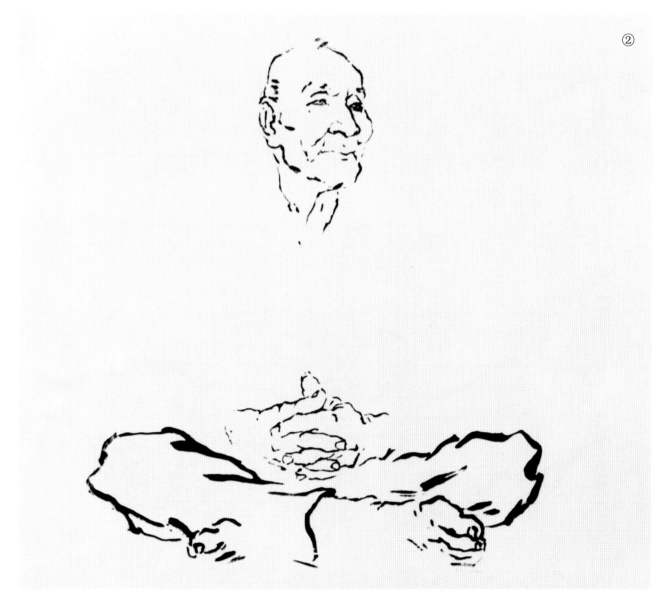

②

③勾勒

　　在反复观察的基础上用深墨进行勾勒，理解对象的结构和转折关系。通过勾勒，尽可能充分地表现形象的高点，做到整体与深入的结合、概况与丰富的结合，不要过于标准。形象结构严密，但笔墨关系松动，细节服从大的形体关系，笔与笔之间既相互关联又留有余地。

③

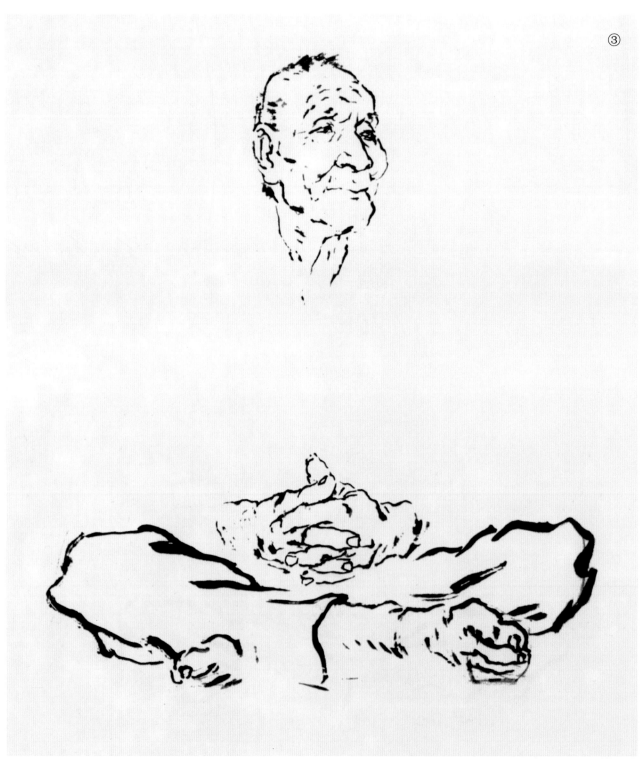

④皴擦与渲染

通过富有墨色变化的皴擦与渲染使形象更为具
体,加强画面干湿浓淡的节奏关系。

④

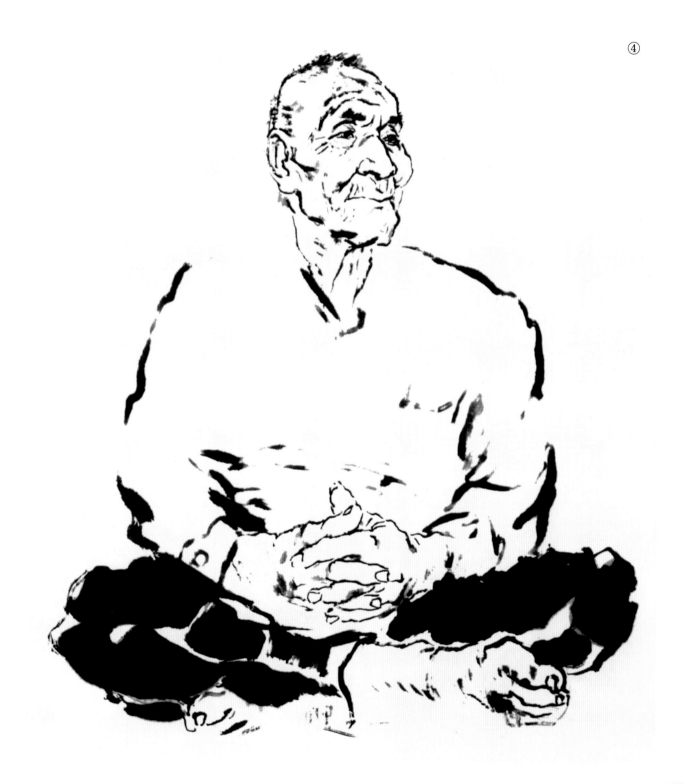

⑤设色

用颜色渲染塑造，以补充墨色的不足，使形象更
为丰厚，画面更加完整活泼。

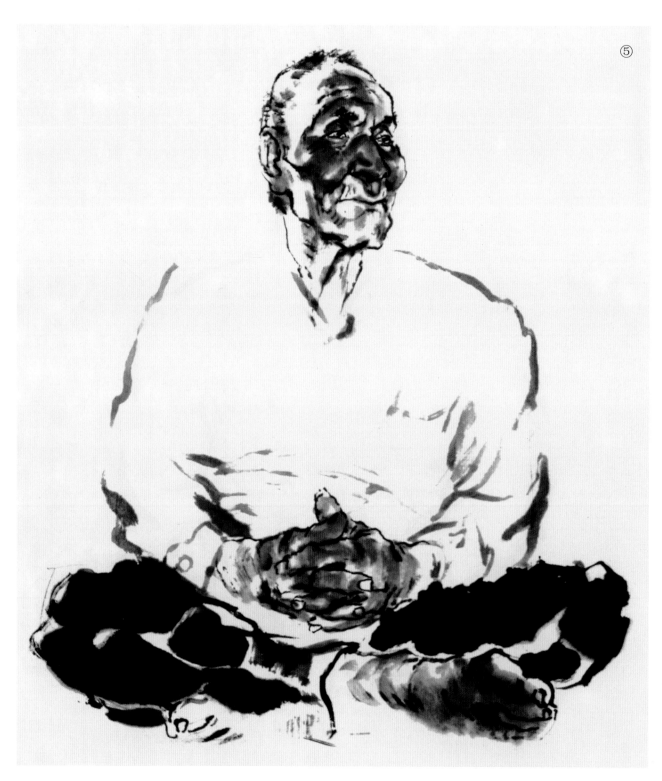

⑥题款与盖章

题款与盖章是中国画构图的一部分，所以要从整体画面的构成需要出发，使画面更加完整充实。

⑥

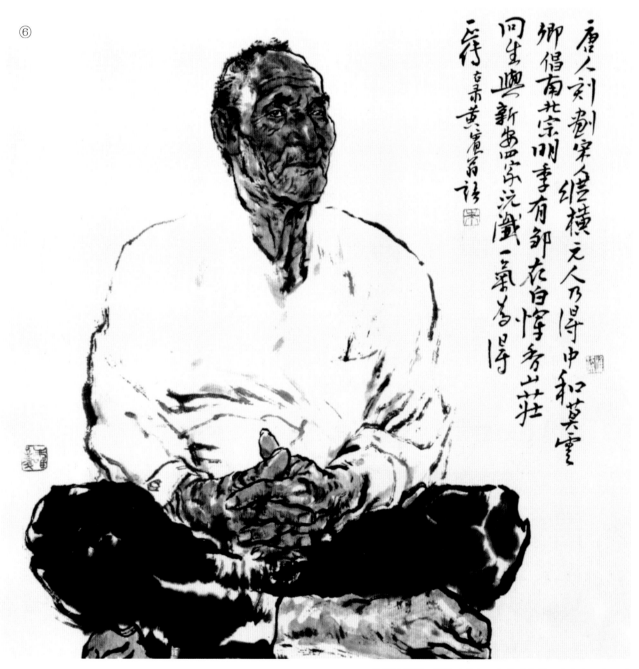

**空间法表现**：简练的线条，极少的皴擦给色彩留下广泛的表现空间。

## 设色写生法

### 1.设色写生

"绚烂之极，复归平淡"，中国画是笔墨艺术语言高度发展的产物，色彩在其中只能起到辅助作用。所谓"色不碍墨，墨不碍色"，就是要使墨色和颜色相互补充、相互衬托以达到塑造形象的目的。如果一味抄袭对象的明暗表现，"以色貌色"，就会"错乱而无旨"，导致墨色、颜色相互干扰而破坏了笔墨的精妙和单纯性，使画面显得脏、乱、燥。

中国画颜料是自然材料或自然色料的模仿品，色彩比较中性，无需过多的调和。人物脸部一般用赭石调和少许花青打底，再以少量胭脂在脸颊、嘴唇处渲染出轻微的固有色差，以极淡的胭脂在结构的转折处皴擦渲染，可更充分地塑造出形象的厚度。

设色也要和皴擦点染一样，要有用笔的书写感，用笔要有厚度。同时，设色还起到一个整理画面的作用，使本来浓淡有致的墨色统一于形体关系之中。

绘画是相对平面的艺术样式，中国画应更加注意画面的平面构成关系。色彩在中国画中，一方面是物象的固有色呈现，另一方面又是构成画面的视觉元

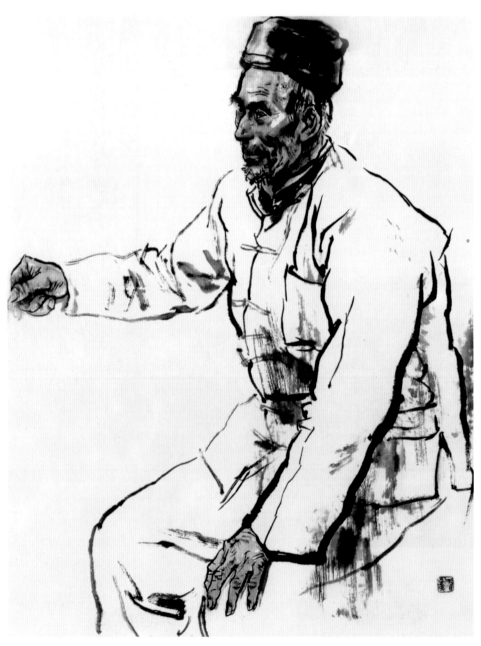

**线条与设色**：线条表现根据前后空间变化较大，设色表现也趋立体，注重空间感的表现，使画面语言获得了统一。

162

素，所以我们要注意色彩的构成关系，即色彩与笔墨及空白的明度、色相和纯度的对比关系，而不能盲目对抄袭物象的色彩，简单地"以色貌色"。

最后通观全局，进行调整，使墨与色相互协调。有些设色处施以淡墨，使墨色更加融合；有些勾勒处加以色线复勾，使墨色协调；有些虚处用淡湿的墨色烘染，以弱化视觉强度；有些重点处用焦墨提点，使画面的视觉中心区域干湿浓淡有致，墨色丰富，重点突出。

**勾皴与渲染**：勾勒皴擦给渲染留出余地，设色按照形体的结构起伏关系进行，使形象更加充分饱满。

## 2.设色图例

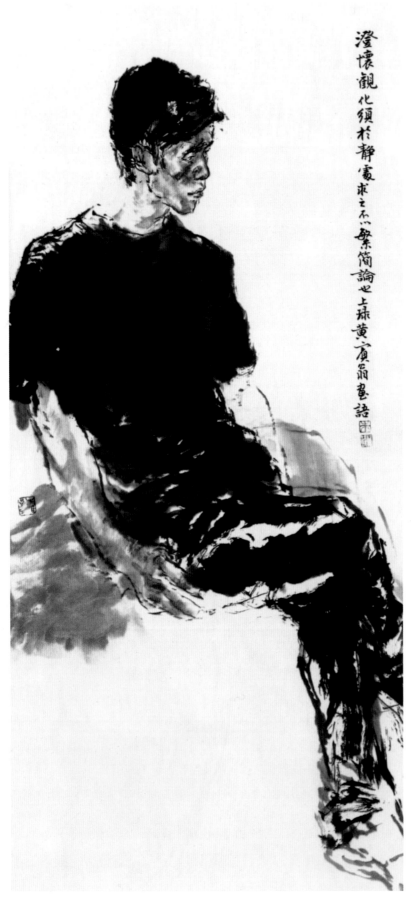

澄懷觀化須於靜處求之不以樂簡論也 上祿黃賓翁畫語

**色彩调和**：用赭石花青调和，大笔触塑造面部结构关系，将干未干之时，用少许胭脂画出色彩变化，在结构转折处稍加点染，加强结构关系，使画面更加结实。

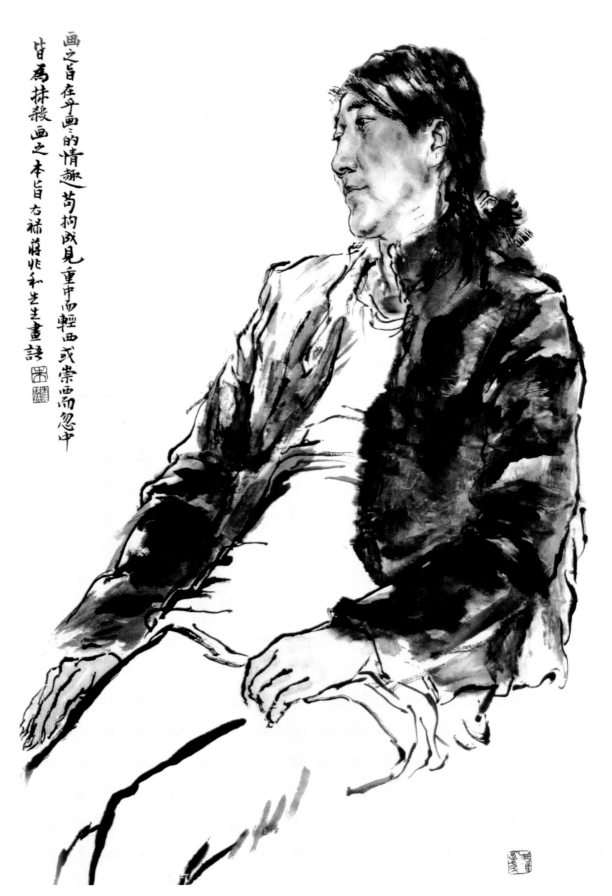

画之旨在乎画的情趣，苟拘成见重中而轻西或崇西而忽中

皆为抹杀画之本旨 右禄蒋兆和先生画诗

**勾皴加色：**勾勒和皴擦，已经交代了形象的转折和透视关系，再以色彩加以补充，使之更加连贯严密。

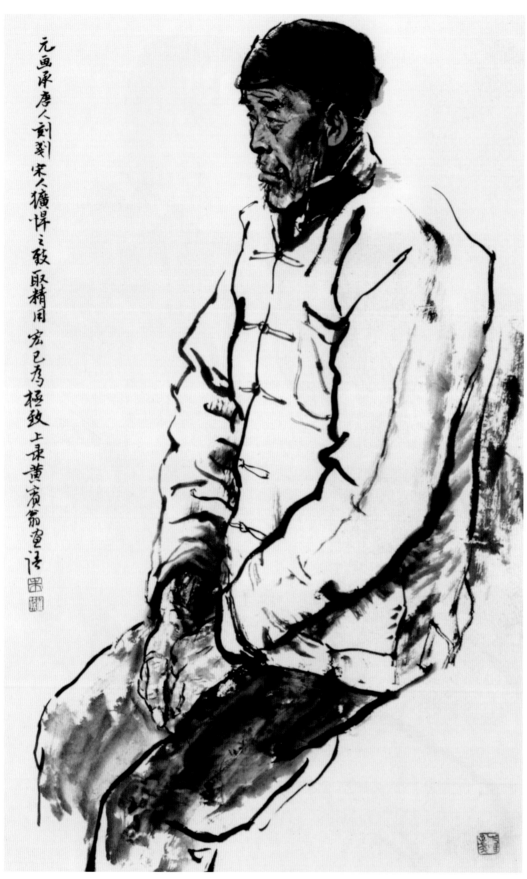

**平涂法**：这幅画，以变化较小的线条构成画面，所以脸上的
颜色也以平涂为主，追求平面的力量感和稳定感。

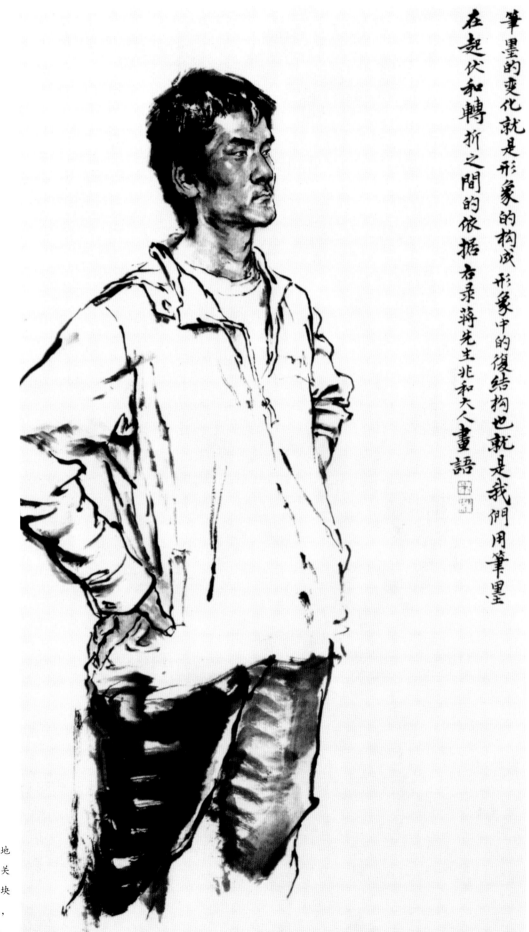

筆墨的變化就是形象的構成 形象中的復結構也就是我們用筆墨

在起伏和轉折之間的依據 右錄蔣先生兆和夫人畫語

**块面法：** 深入细致地理解物象的结构关系，大胆地运用分块面的方法塑造形象，使形象更具感染力。

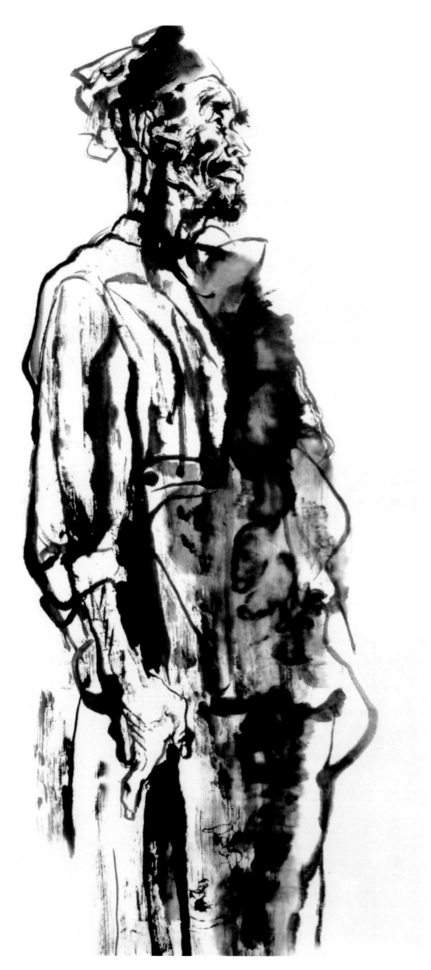

**大块墨色法**：墨色除了表现物象之外，自身也应形成有节奏的形式感。

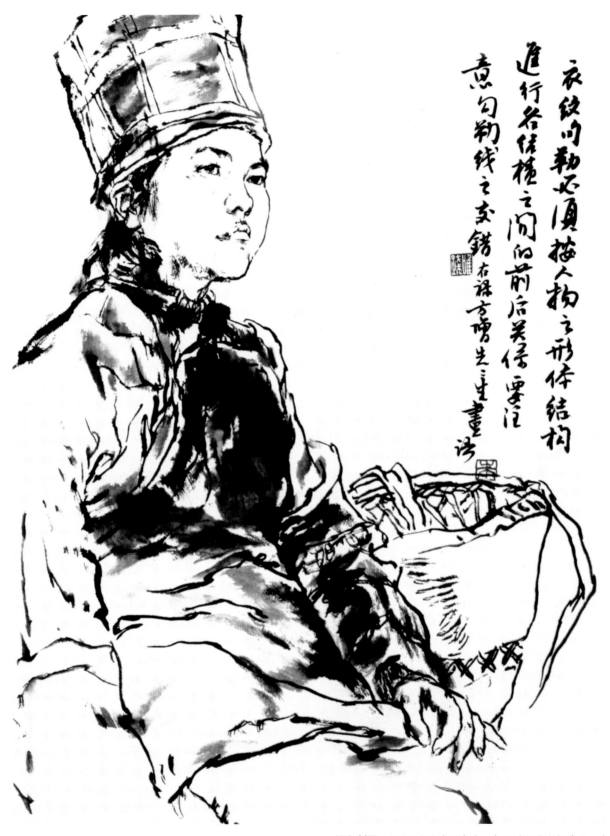

衣纹叩勒必须描人物之形体结构进行名结構之间的前后关係要注意叩勒线之交錯右禄方嘴生先生畫诗

**深入刻画：**与整体概括相辅相成、相互对比地发挥作用，才能相得益彰。

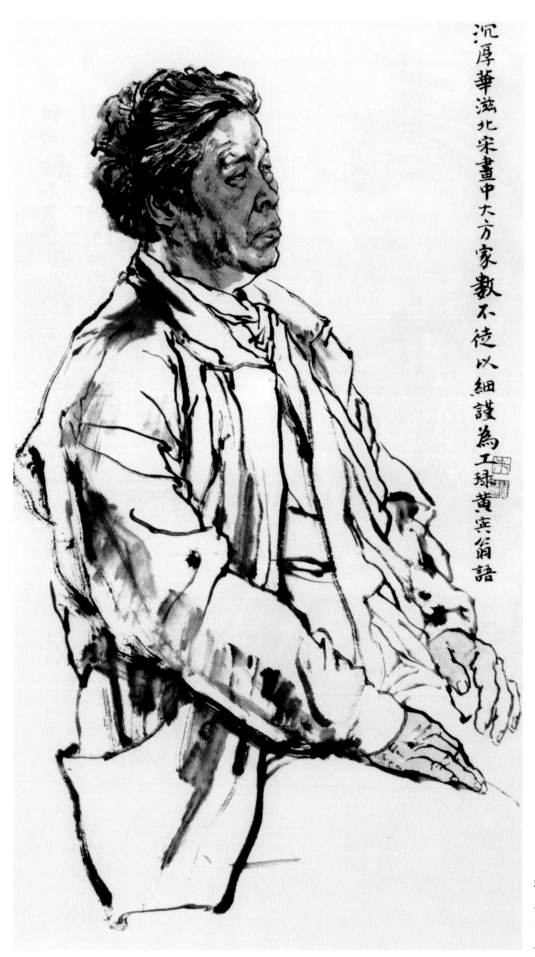

沉厚華滋北宋畫中大方家數不徒以細謹為工 綠黃賓翁語

**平涂法**：勾勒皴擦达
到一定的丰富程度，
色彩往往只需平涂，
或者稍加塑造结构。

170

**色彩对比**：红与黑的强烈反差，与人物的娴静柔弱形成有效
的对比。

《老年人像》陈运星

**教学建议与学生作业**

　　本章节通过人物写生步骤以及多种的表现手法，使学生初步掌握写生对象的基本规律，为写生实践提供理论基础，有章可循。建议学生进行一个阶段的模特写生实践，灵活运用几种笔墨方法来表现。

# 第八章 范画图例

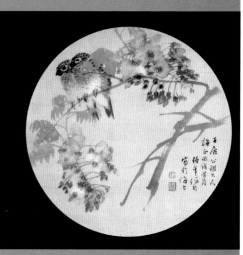

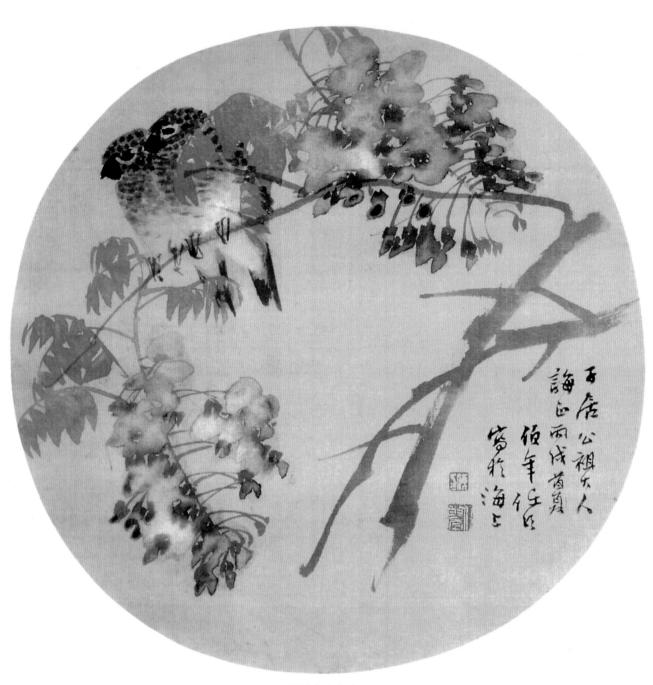

《花鸟》 任伯年

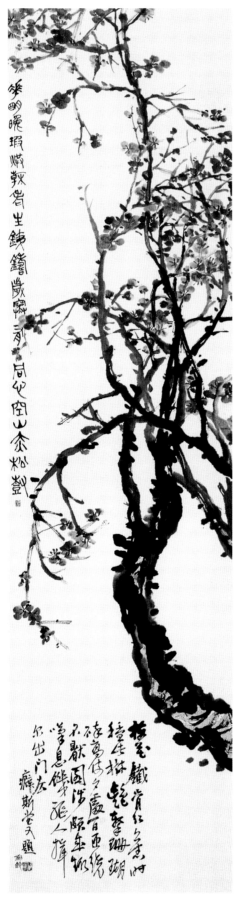

《红梅》吴昌硕

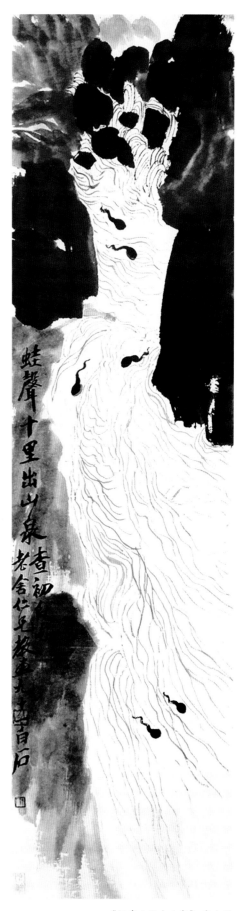

《蛙声十里出山泉》齐白石

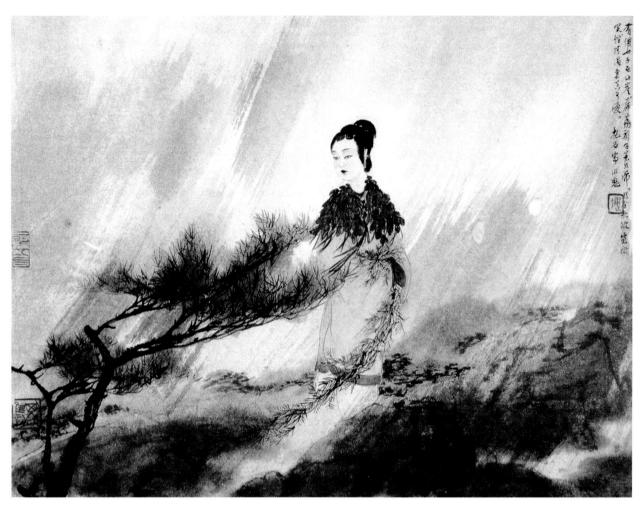

《山鬼》傅抱石

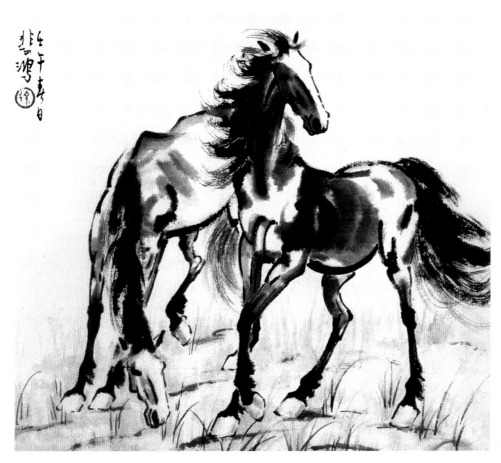

《双马饮水》徐悲鸿

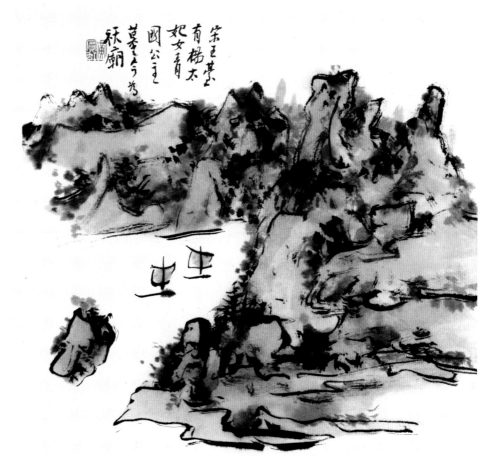

《宋王台》黄宾虹

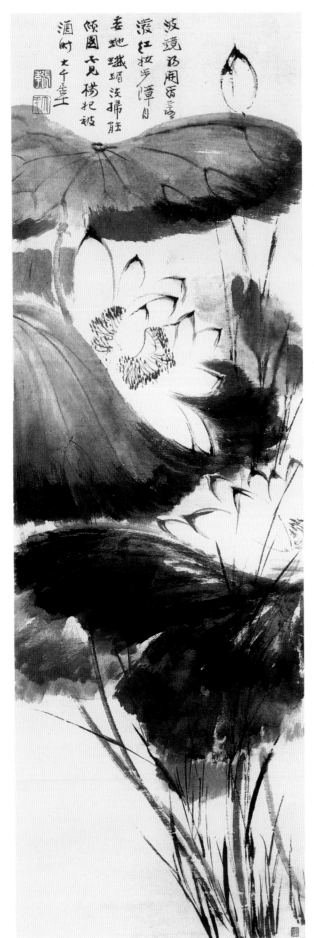

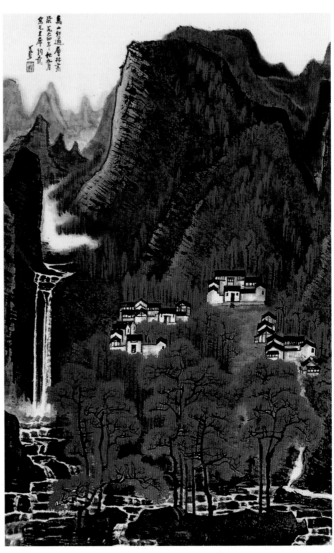

《万山红遍图》 李可染

《荷花图》 张大千

《捉放曹》 关良

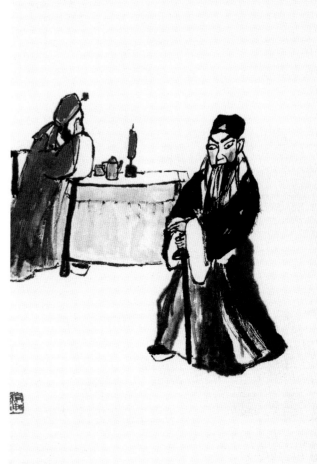

庚申新秋 呵凍寫捉放曹宿店一段 畫罷 关良

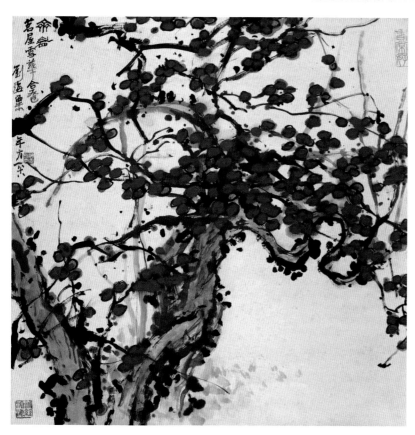

《梅花图》 刘海粟

《牧童》程十发

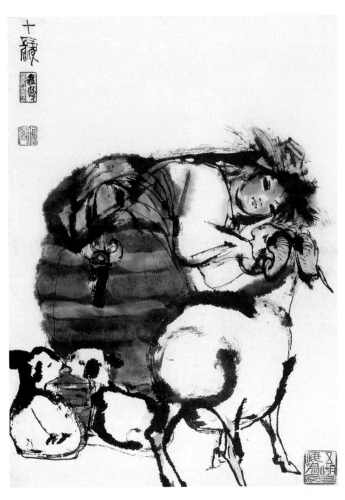

《辛稼轩词图》陆俨少

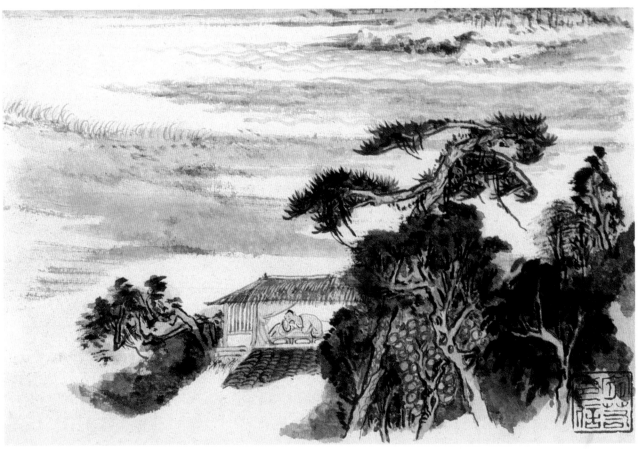